HAND MADE

黏土的
視覺系手作

DELICIOUS FOOD DESSERT

美味 鹹食 甜點 20+

黏土手作不只簡單有趣，以喜愛的美食為主題進行創作，
也是連接情感、喚醒美好生活記憶的好方法。

台灣黏土創作推廣協會◎著

Contents

Chapter 3

點心・甜食　　P.76

以豐盛的成果邀請你
一同參與台灣黏土創作推廣協會
的手作旅程

從最初到現在，我們一直憑著對黏土的熱愛及對創作的熱情，想與大家分享黏土無限的可能性：將複雜的作品簡化、使它易於理解且精緻化，進而讓社會大眾藉著手作感受到創作的美好體驗，是我們共同的期望。

歷經多年的教學經驗及無數夜晚的努力，我們匯聚了豐富多元的學習資源，包括證書課程、小品興趣課以及預錄型線上課程，致力於推廣台灣創作者的作品。

成立於 2019 年的協會，不僅是教學的平台，更是創作家們自我表達和觀賞世界的窗口。我們相信，透過每一次的塑型、每一次色彩的搭配，黏土不僅僅是黏土，它更是連接情感、喚醒美好生活記憶的橋樑。

這本書集聚了我們的努力與夢想，期待與你一同分享這份手作的溫度＆心中的景緻。

台灣黏土創作推廣協會
理事長　MARUGO 丸子

台灣黏土創作推廣協會
創作者團隊

丸子

MARUGO。丸子

作品設計＆製作

01 烤羊小排

劉憶儀

艾栗醬の手作團

作品設計＆製作

02 墨西哥捲餅
03 韓式石鍋拌飯

Erin

狐狸糊土。手作日和

作品設計＆製作

04 日式豚骨
　　拉麵煎餃套餐
05 關東煮

蔡宜容

森川手作

作品設計＆製作

06 美式炸雞薯條
07 起司春川
　　炒辣雞

楊絮茹

魔荳美學手作

作品設計＆製作

08 肉粽

陳千鈴

鈴感手作

作品設計＆製作

09 四神湯

游琇鈞

樂游手作坊

作品設計＆製作

10 台式臭豆腐

李蕙聿 — Meer 好鄰居

作品設計＆製作

11 台味肉鬆蛋餅
13 法式鏡面蛋糕
14 富士山抹茶蛋糕

許雅圓 — 橘子的天馬行空

作品設計＆製作

12 台式沙拉堡

陳雪怡 — 芯藝手作坊

作品設計＆製作

15 咖啡奶油
達克瓦茲

施玥彤 — IG：girlsdessert

作品設計＆製作

16 萌萌布丁塔

劉冠吟 — 熊兔窩手作

作品設計＆製作

17 熊好呷
巧克力泡芙

謝惟伃 — 魚排博士的手作實驗室

作品設計＆製作

18 貓咪年糕紅豆湯
19 倉鼠章魚燒
20 熊熊蜂蜜蛋糕捲

賈禾雯 — 不食貨手創

作品設計＆製作

21 老奶奶檸檬塔收納盒
22 草莓舒芙蕾削筆器
23 蒙布朗牙籤罐

廖姿婷 — Latte 拿鐵的手作

作品設計＆製作

24 巧克力慕斯
蛋糕塔

Chapter 1

材料
&
工具準備

Q ： 以美食為主題，
該準備什麼材料工具呢？

A₁

為了加強美味度，視覺
色彩、光澤感、小裝飾
的細部呈現，各種材料
工具一定要備齊！

A₂

除了常見的造型工具之
外，也能從生活中取材、
發揮創意，或許作出來
的效果會超出預期地令
人驚喜喔！

A 樹脂黏土系列　乾燥後呈半透明

01 日製樹脂土（MODENA · GRACE · COSMO · SUKERUKUN）

操作過程較不黏手，可依作品想要呈現的質感來選擇。

· MODENA
較硬挺適合麵包類。

· COSMOS
會隨搓揉過程回軟，適合做派皮類。

· GRACE
較透亮適合水果類。

· SUKERUKUN
乾燥後最透明，適合製作檸檬柳丁或其他需要透明感的作品。

02 台製樹脂黏土（琉璃 · 白玉）

價格親民好入手，乾燥後呈現半透明，不同名稱的差異在於延展性及透亮度，差異不會過大。

03 GRACE 樹脂色土（簡稱色土）

取需要的土量混合樹脂黏土或輕量黏土，可調配黏土顏色。

B 輕量黏土系列

乾燥後
呈白色不透明

01 MODENA SOFT 輕量樹脂黏土

大約是 MODENA 樹脂土的一半重量，乾燥後具有皮革般的柔軟度。在本書使用的三種輕量黏土中，是唯一具有防水性的。

02 HEARTY 輕量黏土

質地光滑、非常輕感，延展性好，不黏手容易使用。

03 HEARTY SOFT 輕量黏土

保留了 Hearty 黏土的柔軟質感，但增加了細膩度及柔軟度。

C 其他特殊黏土

01 LaDoll 石粉黏土

質地細緻、延展性佳，可加水調和，乾燥後可用美工刀削切，也可打磨。

02 石頭土

在基底的樹脂黏土中調入不同程度灰色及黑沙的特製土。常用於製作碗類或盆子。

03 鑽石土

在基底的樹脂黏土中加入大量的白沙，乾燥後呈純白色，有明顯的粗糙感。

04 MODENA 液態黏土

像白膠一樣的膏狀質感，乾燥後呈微亮半透明，通常用於醬料調製。

05 台製仿真奶油土

可套上花嘴做出擠花＆仿真奶油效果，也可調軟製作不透明醬料。

06 HALLF-CILLA 紙黏土

含較多紙纖維，通常用於層次蛋糕製作。本書用於製件四神湯配料，表現乾燥蓮子感。

D 顏料、漆、膠

01

壓克力顏料、油彩（大眾型）

一般書店等皆有販售的大眾品牌。可將黏土染色，或為作品上色。

02

壓克力顏料（專業型）

購於拍賣平台及美術社，具有薄透的特性。以粉撲輕拍上色可疊加多層，製造自然的烤色效果。

油性

水性

03

TAMIYA 模型漆

作品需要呈現透明感效果時使用。可用於黏土調色，也可以用於調製醬汁及作品上色。

04

UV 調色液

用於調製 UV 膠顏色。

05

PADICO 保護漆

有亮光及平光，可用於作品表面的塗刷，也可以做成醬汁。

06

環氧樹脂

依比例調製，製作湯汁用。
不需額外照燈就可以自然
乾燥變硬。

07

PADICO UV 膠

UV 膠有硬式及軟式，可依
想要呈現的效果做選擇。
需以 UV 燈照射，才能完成
硬化。

08

白膠

用於製作醬料或作品組件
的黏貼。

09

施敏打硬膠 / AB 膠

皆為透明膠的一種，通常
用來製作醬汁或作品組件
的黏貼。乾燥速度快至慢：
SUPER XG → SUPER
X → AB 膠。

10

PADICO 仿真醬汁

帶有透明感及濃稠度的仿
醬汁，有各式顏色可選擇。

11

MR. HOBBY 模型漆

可使用於環氧樹脂的調色，
本書用於作品 04 豚骨拉麵
湯的調配。

材料 & 工具準備

E 其他素材

01

泡打粉

烘焙材料，揉入黏土中再加熱，可產生膨脹或氣泡。

02

模型草粉

可作為青蔥碎或海苔粉使用。

03

仿真糖晶

透明圓球顆粒狀，通常用於表現袖珍魚卵效果。

04

各式仿真砂糖 - 細 & 粗

白色或透明粉沙狀，可依想要的效果選擇。

05

棕色羊毛

用於製作肉鬆。

06

食玩碗盤或陶瓷碗

依尺寸不同，可用來盛裝作品，例如：四神湯或起司春川炒辣雞。

07

仿真素材

素材款式眾多，可發揮創意裝飾在黏土作品上。大多可在網拍購得，單價便宜。

08

爽身粉、
9.2mm 嵌入式眼珠

· 爽身粉可避免黏土沾黏，亦可以灑在作品上面做糖粉效果。
· 嵌入式眼珠可在書局購買，方便製作大小一致的眼珠效果。非必需品，用黑色黏土搓圓也可以取代。

09

保麗龍球

保麗龍球功能同扭蛋球，用於製作黏土碗。

10

腮紅粉

腮紅粉是乾式粉霧狀，比溼式的顏料更適合為黏土作品做出腮紅效果。

11

金箔

同仿真素材，可為黏土作品加上裝飾效果。

F 工具

01

黏土工具三支組

黏土造型使用，屬於
必需品。

**PADICO
黏土量土器**

方便計算黏土份量，
屬於必需品。以作品
01 羊骨配方：樹脂
黏土（G）為例，意
指將黏土填到量土器
上標示英文 G 的凹槽
裡，上方以手抹平，
即取得 G 土量。

02

保溼及製作紋路

· 保鮮膜及溼紙巾用於黏土保溼，避
　免接觸空氣而乾燥。
· 濾網可以做灑糖粉的特效。
· 海綿可以晾乾黏土作品。
· 鋁箔紙揉皺後可以拍打黏土做紋路，
　也可以在使用熱風槍時，舖著保護
　桌子。

03

嬰兒油

用來塗抹刀片、模具及桌面，避
免黏土沾黏。

04

其他小工具

小剪刀、羊角刷、牙刷、刀片、
鑷子、直尺 等，用於黏土塑
型、製作紋路，及測量。

05

烘焙或黏土模具

可填入黏土塑型，但需塗抹嬰兒
油再使用，以讓黏土順利脫模。

瓶瓶罐罐及削鉛筆器

將黏土包覆於物品外面，可使作品更具實用性。

07

熱風槍及電子秤

用來加熱黏土及測量環氧樹脂重量。

08

UV 燈

用於將 UV 膠照乾。有小飛碟造型，也有手電筒式；瓦數愈高，照乾時間愈短。

塑膠圓球

通常用於製作黏土碗。將黏土鋪在圓球外面，取下就可以得到漂亮的圓凹碗型。本書應用於作品03 的石鍋。

方形竹棒　　砂紙　　細節針

開眼刀

10

細節修飾工具

用於本書作品 18，製作紋路及細節使用。

Chapter 2

料理・輕食

作法頁準備材料中的 [其他]

僅標示此作品重點使用的材料工具，

一般必備品項不作列舉，請見 P.12-17。

民以食為天——

從正餐起，展開無國界美食特蒐，
以黏土手作記錄私藏食譜！

MEMO

除了呈現食材的紋路質感
&色彩，如何還原食物表
面的油亮光澤與醬料的質
地，也是讓作品看起來很
美味的重要關鍵喔！

01

烤羊小排

美味筆記。

不用刀叉，雙手一抓、大口咬下，享受肉汁流竄的吮指美味。

Real size 約9×9cm（含盤子）

準備材料 ••

- 黏土：MODENA 樹脂黏土、MODENA SOFT 輕量黏土
- 壓克力顏料：土黃色、黃咖啡、紅咖啡、黑咖啡（其他深咖啡亦可）、金銅色、綠色、黃色
- **TAMIYA** 油色模型漆：紅色（X-27）、黃色（X-24）、黑色（X-1）

　　　　　　　　　　　※ 亦簡稱紅漆、黃漆、黑漆

- **其他**：亮光漆、白色及黑色沙子（兒童色沙畫的沙子）、水彩筆、粉撲

Step 1 製作羊骨



1 依食材配方,將羊骨黏土染色。
 Tips／土黃顏料如圖示不需太多。

2 混色完成後,呈淡淡的土黃色,再以直尺搓 7cm 的長條。
 Tips／黏土乾燥後,顏色會再加深。

3 將底部壓平,上方維持圓弧。

4 正面呈底平上膨的模樣。

5 以珠針戳出兩端骨髓的孔洞,但周邊保留一點點厚度不要戳。

6 完成的模樣。
 Tips／右邊是黏土乾燥縮小的對比圖。

7 珠針沾黑咖啡色壓料,將孔洞戳上色。

8 在 2cm 處以筆作個小記號,不需太明顯,能看見就好。

9 扳成彎彎的,內凹側是步驟 **4** 的平面。待黏土羊骨全乾變硬或沒有變形疑慮才可以做羊肉及羊油。

食材配方

羊骨	樹脂黏土（G）＋輕量黏土（F）＋壓克力顏料（土黃色少許）

乾燥後,顏色加深
剛完成混色

乾燥後,縮小了!

羊肉

乾燥後,顏色加深

剩餘的土
G
F

羊油

Step 2 將羊肉、羊油的黏土揉色

食材配方

羊肉	樹脂黏土（I＋H）＋紅漆（2 滴）＋壓克力顏料（黑咖啡色少許）
羊油	樹脂黏土（H）＋壓克力顏料（土黃色極少許）

1 依食材配方,將羊肉黏土染色。
 Tips／加入少許黑咖啡顏料,用意在拉暗色調。

2 混色完成後,呈藕粉色。
 Tips／圖右上是黏土乾燥後,顏色變深的模樣。

3 將羊肉黏土分成三球,用保鮮膜包好保溼。
 Tips／大、中、小,分別為土量 F、G,以及剩餘的土。

4 參考圖示土黃色顏料用量,染好羊油黏土,用保鮮膜包好保溼。
 Tips／加入極少許土黃色顏料,用意在於骨頭不是全白色。

\Step**3**/

羊骨抹上羊肉

1　將羊肉黏土 · 小球分成三份，從羊骨 2cm 記號處往下分次糊抹，分次糊抹不需整齊。

2　羊骨兩面都要糊抹羊肉。

3　糊好的模樣。

\Step**4**/

組合羊油、羊肉

1　取羊肉黏土 · 大球，搓至長 2cm 後，以直尺輕壓，讓上下兩面是平面。

2　壓好後，側面看起來是有厚度的。

3　將最後剩餘的羊肉黏土 · 中球，搓圓捏扁，厚度同步驟 **2** 的大球

4　羊油大致分成兩份，一份羊油搭配一份羊肉使用。

5　先將一份羊油隨意搓長。

6　羊油壓扁至寬度同羊肉厚度，將羊肉圍起來。
　　Tips／長度若不夠，拉長糊順即可。

7　另一份羊油 & 羊肉作法相同。完成後，將兩個肉上下組合在一起。

Step5

組合羊骨、羊肉

1　白膠抹在羊骨凸的圓弧面。

2　將羊肉黏上，小塊羊肉在上方。

3　交接處以牙籤刮順，不要有縫隙。

4　以美工刀割出羊肉的斜紋。如果黏土太乾，可以先用手抹少許水或伏特加酒（VODKA），再割劃斜紋。

5　繼續割出不同方向的斜紋、直線、橫線，讓羊肉上面有許多不規則的紋路。

6　以揉皺的鋁箔紙，將側邊的羊油壓出皺褶紋路。

7　加強皺褶的紋路。越明顯，乾燥後更有逼真感。

8　將羊油外圍稍微捏立體，想像刀子剁過的模樣。

9　以牙籤在上下壓出烤痕，左右各 2 至 3 條。乾燥之後顏色會加深並變得微透，就會很自然。

Step 6

上色
（黏土需全乾燥才可以進行上色）

第一層上色

第二層上色

1　第一層上色：準備黃咖啡色顏料、粉撲及溼紙巾。

2　粉撲沾黃咖啡色顏料，再沾溼紙巾暈開，薄拍在羊骨上方局部。

3　羊肉正面、背面及側面，全部薄拍顏色。

4　第二層上色：紅咖啡及黑咖啡顏料，1:1混合。粉撲同樣沾顏料、沾溼紙巾暈開，再拍打於羊骨上方局部。

5　羊肉每一面都局部拍打顏色，並使側邊立體外圍顏色較深。

6　畫筆沾黑咖啡色，刷溼紙巾暈開後，畫在烤痕上。

MEMO

若買到模型用的黑沙子，比較大顆也可以。

Step 7

調配黑胡椒醬汁

1　準備亮光漆、黑漆及黃漆。

2　亮光漆加入黃漆3滴，黑漆少於1滴。
Tips／可先沾少許，攪拌看看試顏色。

3　再加入少許紅咖啡及金銅色顏料，還有少許黑色沙子。

4　攪拌後，以畫筆拍打在羊肉上
Tips／本醬汁也可以在擺盤裝飾時使用。

5　塗刷羊肉側面時，加入白色沙子（色沙畫的白沙，或仿真砂糖）至醬汁內，可增加脆皮感。

Step 8

製作番茄

食材配方

番茄．橘紅色
樹脂黏土（G）＋紅漆（3滴）＋黃漆（1滴）
番茄．橘色
樹脂黏土（G）＋紅漆（1滴）＋黃漆（3漆）
番茄葉
樹脂黏土（B）＋壓克力顏料（綠色）

※ 番茄的每一分量可製做成 2 個小顆尺寸。
※ 番茄葉也可以直接使用綠色色土製作。

1 番茄：依食材配方將 2 款番茄的黏土染色。
 Tips／番茄品種很多，顏色深淺可依自己喜歡變化。

2 混色完成後，2 顆都搓成圓球。

3 牙籤在正中間刺一個洞當蒂頭。
 Tips／如果有平頭牙籤，壓下去的洞更剛好。

4 牙籤插在蒂頭處，放置一旁等待乾燥。

5 番茄葉：依食材配方染出綠色黏土後，搓長、壓扁，再以刀片斜切出長葉形。

6 確認步驟 **4** 的番茄完全乾燥後，拔掉牙籤，在番茄蒂頭凹槽內塗白膠，以牙籤黏上葉子。

7 以手撥動葉子，調整姿態。

※ 另一顆番茄同樣在蒂頭塗白膠、黏貼葉子。

番茄

番茄葉

MEMO

a 若不習慣以刀片切葉子，直接用手搓長捏扁也可以，但是厚度會比較厚。

b 若形狀不滿意，也可以用剪刀修剪。

c 可作出不同的葉子姿態，自然度更好。

d 樹脂黏土製作的水果已有光澤度，如果想呈現更亮的效果可以再塗亮光漆。

製作玉米

食材配方

玉米穗軸
樹脂黏土（G）+輕量黏土（E）
玉米粒
樹脂黏土（H）+ 壓克力顏料（黃色）
或色土（黃色E）

1 玉米穗軸：依食材配方將玉米穗軸黏土
染色，並搓至長 2cm。

2 插入牙籤，放置一旁等待表面微乾。

3 玉米粒：依食材配方將玉米粒黏土染色，
並大概分成 11 個土量 D。

4 每個土量 D 都搓長 2cm。

5 一次將 11 個 D 都搓長，並以溼紙巾覆
蓋，陸續進行步驟 **6**。

6 取一條步驟 **5**，使用黏土工具在一半位
置壓一條中間線。

7 中間線的左右再各壓三條線，總計共七
條。

8 將黏土放在牙籤上，在平面側輕壓出內
凹的弧度。

9 陸續完成 11 條玉米粒。

10 步驟 **2** 的玉米穗軸塗上白膠。

11 黏上一條玉米粒。

玉米穗軸

玉米粒

土量 D×11 個

中間線

（俯視）

（側視）

壓出內凹的弧度

12 再黏上第二條，中間盡量緊密、不留縫。

13 陸續黏完所有玉米粒，通常 10 至 11 條可以黏滿。

14 靜置一小時後，以美工刀切除前後。

15 以牙籤推土，將白色玉米穗補足縫隙。

16 以牙刷輕拍出紋路。

17 將正面玉米較扁平的地方，以牙籤左右推膨。

MEMO

可視需求決定是否要再切半。若有切半，玉米穗軸中間要以牙籤刮出毛屑狀。

Step 10

玉米上色

1 準備黃咖啡、紅咖啡及金銅色顏料。

2 粉撲隨意沾取三色顏料，拍打在想呈現煎烤痕跡的地方。

3 在表面刷少許亮光漆。

\Step**11**/

組合擺盤

（可使用市售任何 10cm 左右的
醬油盤或餐盤）

1 選一個喜歡的盤子，試著排列。
Tips／圖示使用的盤子為 10cm，若盤子較大就可以放更多的羊排。

2 羊排後面可以用少許黏土固定。

3 若想呈現五分熟或七分熟的帶血效果，將亮光漆加入紅漆。

4 拍打在局部羊肉上，做好的番茄擺在想要的位置。

5 使用市售水草，取代迷迭葉做裝飾，插在兩羊排的縫隙處。

6 玉米擺放在喜歡的位置。

7 將黑胡椒醬汁滴幾滴在盤子上，簡單裝飾就好看。

← 少許黏土固定

MEMO

以手指壓滑出裝飾效果也不錯。形狀若是不滿意，可以馬上用溼紙巾擦拭，再重新製作即可。

Real size 9×3.5×3cm

墨西哥

捲餅

Hand made

美味筆記。

新鮮生菜與番茄在餅皮中輕舞，

一捲墨西哥風情，清爽口感充滿味蕾。

02

準備材料 ···

- 黏土：COSMOS 樹脂黏土、MODENA SOFT 輕量黏土、GRACE 樹脂黏土、白玉樹脂黏土、日製透明
 黏土、GRACE 樹脂色土（土黃色 · 咖啡色 · 綠色）
- 壓克力顏料：土黃色、黃色、紫色、紅色、咖啡色、綠色
- TAMIYA 模型漆：水性：黃色／油性：紅色、橘色
- 其他：泡打粉、亮光漆、白膠、攪拌匙、牙籤、冰棒棍、鋁箔紙、熱風槍、打火機、粗海綿

29

\Step**1**/ 製作烤餅

食材配方

餅皮　COSMOS 樹脂黏土（I）＋ MODENA SOFT 輕量黏土（I ＋ H）＋色土（咖啡色 B・土黃色 D）

1　依食材配方，將餅皮土染色，並加入 3 匙泡打粉，混勻揉圓。

2　以壓板壓平至約直徑 6cm。

3　利用手指力道，將土由內往外均勻地按壓延展開。

4　延展成約直徑 10cm 的圓片。

5　以揉皺的鋁箔紙在餅皮正反面，均勻地按壓出紋理。

6　利用熱風槍將餅皮正反面吹膨。

7　以打火機在餅皮正反面烤出烙痕。

食材配方

生菜　GRACE 樹脂黏土（I）＋白玉樹脂黏土（I）＋色土（綠色 F・土黃色 D）

\Step**2**/ 製作生菜

1　依食材配方揉勻生菜黏土後，取土量約 H，搓長至約 4.5cm，再以壓板壓扁。

2　將土放於掌心，以白棒圓端由內往外推。

3　翻至背面，以白棒圓端再次由內往外推。再從葉面中心以下順向將葉片推薄。

4　將葉緣突出的邊端，以手指推捲出自然的波浪狀。

5　以白棒尖端劃出葉脈紋路。

6　整形後晾乾。共做 4 片。

Step 3 製作黃椒

1 依食材配方揉勻黃椒黏土後，搓長至約 6cm，再壓扁至小於 2 根冰棒棍的厚度。

2 以刷子僅在一面拍打上紋路。

3 在拍紋面上，再以工具刀輕劃出縱向紋理。

4 平滑面朝上，紋路面朝下，以指腹由內往上頂出弧度。

食材配方

黃椒 白玉樹脂黏土（I）＋壓克力顏料（黃色少許・土黃色極少許）

以指腹往上頂出弧度

食材配方

洋蔥 GRACE 樹脂黏土（I）＋日製透明黏土（G）＋壓克力顏料（土黃色少許）

1 根冰棒棍

1 根冰棒棍

Step 4 製作洋蔥

1 依食材配方揉勻洋蔥黏土後，取土量約 H，再搓圓壓扁至 1 根冰棒棍的厚度。

2 以刷子僅在一面拍打上紋路。

3 在拍紋面上，以刀背敲打出縱向紋理。

4 紋路面朝上，平滑面朝下。塑型成微彎狀後晾乾，以備製作洋蔥。

5 餘土搓長條，壓扁至約 1 根冰棒棍的厚度。

6 依步驟 2 至 4 作法，加上紋理後，塑型成微彎狀晾乾，以備製作紫洋蔥。

\Step**5**/

製作牛肉丁

❶

❷

食材配方

牛肉丁
白玉樹脂黏土（2I）＋色土（咖
啡色F‧土黃色C）

❸

❹

1 依食材配方揉勻牛肉丁黏土後，搓長
至約 9×2cm，再壓扁至 3 根冰棒棍
的厚度。

2 以揉皺的鋁箔紙在四面敲打按壓出紋
理。

3 以工具刀在四面交錯敲打及按壓出不
同的紋理。

4 以錐子隨意地在四面劃開，加強紋理
效果。

5 刀片去頭去尾後，橫向對半切開。

6 再各切出十等分的塊丁。

7 以鋁箔紙將每小塊的新切面按壓出紋
理。

8 晾乾後，全部放於掌心微抓皺。

❺

❻

❼

❽

食材配方

番茄 GRACE 樹脂黏土（I）＋日製透明黏土（G）＋油性模型
漆（紅色 2 滴‧橘色 1 滴）

❶

❷

❸

\Step**6**/

製作番茄

1 依食材配方揉勻番茄黏土。

2 搓長約 5cm，再壓扁至約大於 1 根
冰棒棍的厚度。

3 以刷子在兩面拍打出紋理。

Step 7

上色

1 畫筆沾少量綠色、土黃色壓克力顏料，沾水稀釋後，順紋薄刷洋蔥。

2 畫筆沾紫色壓克力顏料，沾水稀釋後，順紋薄刷紫洋蔥。

3 取少量黃色、土黃色壓克力顏料（約3：1），筆尖沾水調勻顏色後，同方向來回刷勻黃椒。

4 畫筆沾紅色＋咖啡色壓克力顏料（約3：1），少量調勻後乾刷牛肉丁。

5 亮光漆加極少量土黃色壓克力顏料調勻，以畫筆薄刷洋蔥、紫洋蔥及黃椒表面。

6 畫筆沾步驟5調製的亮光漆，以拍打方式讓每塊牛肉丁有油亮感。

7 番茄切成數個0.6×0.6cm丁塊。取亮光漆約G量＋紅色壓克力顏料少許＋黃色水性模型漆1滴，拌勻後，以粗海綿沾取&拍打在番茄丁上。

洋蔥

紫洋蔥

黃椒

牛肉丁

番茄丁

Step 8

組合

1 黃椒及紫洋蔥切0.6×0.6cm，洋蔥逆紋切薄絲。

2 調配醬汁。取少量亮光漆，加入紅色、橘色油性模型漆（比例約2：1）及少許辣粉，拌勻。
Tips／辣粉作法參照韓式石鍋拌飯P.37。

3 各食材取一半的分量，混合醬汁拌勻。

4 如圖示左右各放2片生菜葉，沾少許白膠固定於餅皮上。擺放時，使生菜微突出餅皮。

5 均勻放上拌好醬汁的食材。

6 捏起中段，接合處沾白膠固定。組合後兩端若顯稀疏，可放上剩餘的食材補強。再以烘焙紙及夾子固定塑型，待乾燥後取下。

韓式石鍋拌飯

美味筆記。
色香味俱全的石鍋拌飯
千萬別忘了焦香的鍋巴可是精華！

03

準備材料 ●●

- **黏土**：石頭土、MODENA 樹脂黏土、白玉樹脂黏土、GRACE 樹脂色土（黑色 · 土黃色 · 咖啡色 · 綠色 · 黃色）
- **壓克力顏料**：土黃色、黃色、橘色、紅色、咖啡色、綠色、黑色
- **TAMIYA 水性模型漆**：紅色、橘色、黃色
- **其他**：仿真細砂糖、亮光漆、UV 膠、UV 燈、SUPER X 膠、塑膠圓球（4.5cm）、嬰兒油、鋁箔紙、牙籤、玉米葉、粗海綿

Step 1

Step 1

製作石鍋

器皿配方

生菜	石頭土（4I）＋ MODENA 樹脂土（H）＋色土（黑色 F）

1 依器皿配方揉勻石鍋黏土後，搓圓壓扁至約直徑 5cm。

2 將圓形塑膠球殼滴入少量嬰兒油，均勻塗抹。

3 將步驟 **1** 的圓片放入球殼內塑型。

4 凹面朝下放在桌面上，輕壓平整鍋緣。

5 取下黏土、凹面朝上，以壓板輕壓，調整石鍋高低＆使鍋底平整。

6 將石鍋倒扣於球殼上晾乾。表面微乾後，取下石鍋，翻面繼續晾乾，避免變形。

食材配方

豬肉片	白玉樹脂黏土（F）＋色土（土黃色 B・咖啡色 A）
木耳	白玉樹脂黏土（F）＋色土（咖啡色 D）
胡蘿蔔	玉樹脂黏土（F）＋壓克力顏料（橘色少許）

Step 2

製作豬肉片、木耳、胡蘿蔔

1 豬肉片：依食材配方揉勻豬肉片黏土後，取土量約 B，以脂腹捏薄。

2 肉片放在揉皺的鋁箔紙上，以另一小團揉皺的鋁箔紙按壓出紋理。

3 以鋁箔紙推擠肉片邊緣後，取下晾乾。共約做 12 片。

4 木耳：依食材配方揉勻木耳黏土，再混入少許黑色顏料。

5 取步驟 **4** 土量約 D，搓圓後壓扁至直徑約 2 cm。

6 將土放在微凹的掌心上，以圓棒沿土緣來回推動使其捲曲。

7 反面以相同作法使其捲曲。共約做 4 片。

8 胡蘿蔔：依食材配方揉勻胡蘿蔔黏土後，搓長約 4cm 並壓扁，再以刷子在兩面拍打出紋理。

9 塑成微彎後晾乾。

豬肉片

木耳

胡蘿蔔

\Step**3**/

製作菠菜、青蔥、白芝麻

食材配方

菠菜葉	白玉樹脂黏土（F）＋色土（綠色 E・咖啡色 0.5A）
菠菜梗	取菠菜葉土（A）＋白玉樹脂黏脂土（D）
青蔥	取菠菜葉土（A）＋菠菜梗土（B）
白芝麻	MODENA 樹脂黏土（A）

1　菠菜梗：依食材配方揉勻菠菜梗黏土，取約土量 B，搓長至約 5cm。

2　以乾玉米葉包覆整根菠菜梗，輕壓讓紋理更明顯。

3　取下後晾乾。共約做 3 根。

4　菠菜葉：依食材配方揉勻菠菜葉黏土，取約土量 B，搓長水滴約 1.5cm 後壓扁。

5　以粗海綿將兩面都按壓出紋理，並藉海綿推擠菜葉邊緣成團狀。
　　Tips／或以手指撥成團亦可。

6　共做 12 片。

7　青蔥：依食材配方揉勻青蔥黏土，搓至長約 2cm 後壓平。

8　塑微彎後晾乾。

9　白芝麻：將白芝麻黏土搓成約 0.1cm 粗的長條。

菠菜梗

菠菜葉

青蔥

白芝麻

食材配方

黃豆芽　白玉樹脂黏土（F）＋壓克力顏料（土黃色少許）

\Step**4**/

製作黃豆芽

1　依食材配方揉勻黃豆芽黏土。

2　取直徑約 0.3cm 分量的圓球。

3　以手指由中心處來回滾長至約 1-1.5cm。

4　將兩端以手指輕壓至彎曲。

5　製作數個，晾放至微乾。

6　混合黃色及綠色壓克力顏料（黃多綠極少），畫筆沾水稀釋後輕刷豆芽上色。

製作泡菜、辣粉

泡菜梗 白玉樹脂黏土（F）＋水性
模型漆（黃色少許）
泡菜葉 白玉樹脂黏土（E）＋壓克
力顏料（綠色少許）

1 泡菜梗：依食材配方揉勻泡菜梗黏土，
取土量約 D，搓長水滴 2.5cm 後壓平。

2 以剪刀剪 2 至 3 根分枝。共做 3 片。

3 泡菜葉：依食材配方揉勻泡菜葉黏土，
取土量約 C，搓胖水滴 2.5-3cm 後壓平。
共做 3 片。

4 將菜梗疊於菜葉上，白棒將菜梗分枝往
葉片放射狀延伸。

5 正反面以白棒推出葉片捲曲效果。

6 從白菜內側以白棒劃葉脈及整體紋理。

7 從白菜正面以工具刀按壓出梗的紋理。

8 以粗海綿將整根白菜的兩面都按壓出紋
理。

9 以攝子夾出皺褶的線條。

10 再次以手隨意抓皺加強效果。共做 3 株。

11 辣粉：取 3 撮仿真細砂糖，分別拌入橘
色、紅色、咖啡色壓克力顏料。乾燥後，
將三色混合備用。

泡菜梗

泡菜葉

辣粉

\Step**6**/

組合盛裝

1 石鍋內填入白玉樹脂黏土約 3I。

2 取亮光漆約 F 量，加入橘、紅、黃色水性模型漆，作為泡菜汁。泡菜切約 0.7cm、青蔥及胡蘿蔔剪細絲（約 0.1×0.5cm），先與汁液混合，再加入辣粉拌勻。

3 將步驟 **2** 倒入石鍋內，以牙籤輔助調整位置。

4 胡蘿蔔、木耳剪約 0.7cm 細絲，菠菜梗剪約 0.7cm，菠菜葉對剪。再將圖示食材，各自整撮放於掌心抓皺。

5 取少量亮光漆，拌入少許土黃色壓克力顏料，作為醬汁及黏著劑。

6 將步驟 **4** 的食材各自拌入步驟 **5** 調好的醬汁。

7 拌好後，依食材顏色排列放入鍋內，並剪少許白芝麻隨意灑在菠菜上。

8 加上生蛋黃。取白玉樹脂黏土 E ＋黃色色土 A ＋橘色壓克力顏料，揉勻搓圓後，固定於中央，再以手指輕壓。

9 加上生蛋白。取 UV 膠約 F 量，加少許黃色水性模型漆拌勻。分兩次披覆整顆蛋黃＆照 UV 燈硬化。

10 取 SUPER X 膠約 F 量，以竹籤沾少許紅色、咖啡色壓克力顏料（比例約 3：1）及仿細砂糖拌勻，製作辣椒醬。

11 將辣椒醬鋪放於蛋黃周圍。

胡蘿蔔　豬肉片　黃豆芽　木耳　菠菜

日式豚骨拉麵
煎餃套餐

美味筆記。

要選濃厚香醇的拉麵？
還是焦香飽嘴的煎餃呢？
小朋友才做選擇，通通都要的
套餐是最佳選項。

04

Real size 拉麵碗 5×5×2.5cm
5 顆煎餃盤 3×5cm

準備材料 ·················

· **黏土**：MODENA 樹脂黏土、石頭土（素材色）、La Doll 石粉黏土、GRACE 樹脂色土（土黃色・黑色・咖啡色・綠色）

· **壓克力顏料**：白色、土黃色、紅棕色、咖啡色

· **MR.HOBBY 模型漆**：淺黃褐色（#44 TAN）

· **其他**：壓髮器、UV 膠、UV 調色液（黃色・橘色・咖啡色）、UV 燈、環氧樹脂、亮光漆、食玩拉麵碗（口徑 5 cm・高 2.5 cm）、食玩筷子（長約 4 cm）

Step 1
製作拉麵

拉麵	樹脂黏土（H＋G）＋色土（土黃色B）

1 依食材配方揉勻拉麵黏土後，放入壓髮器中，擠出成細長條。

2 將麵條分出 2-3 條，放在牙籤上對折晾乾，其餘的麵條繞圈放在食玩拉麵碗中晾乾定型。

食材配方

溏心蛋・蛋白	樹脂黏土（F）＋壓克力顏料（白色適量・土黃色少許）
溏心蛋・蛋黃	UV膠＋UV調色液（橘色・黃色）

Step 2
製作溏心蛋

1 蛋白：依食材配方揉勻蛋白黏土後，搓成胖水滴狀。

2 放在黏土計量器 C 的背面，輕壓塑型成切半的蛋白。

3 黏土乾燥後，在背面及切面外圍，以海綿粉撲輕拍土黃色壓克力顏料。

4 蛋黃：將 UV 膠加入橘色、黃色調色液，填入蛋白內凹處，照 UV 燈硬化，作為蛋黃。

取下的模樣

Step 3
製作叉燒肉片

食材配方

叉燒肉片・豬皮	樹脂黏土 E ＋壓克力顏料（白色少許）
叉燒肉片・肥肉	樹脂黏土 E ＋壓克力顏料（土黃色少許）
叉燒肉片・瘦肉	樹脂黏土 F ＋壓克力顏料（咖啡色・土黃色各少許）

1 依食材配方揉勻三層叉燒肉片黏土後，取豬皮土量 C、肥肉土量 C、瘦肉土量 D，各自搓長條及橢圓。

2 如圖示，依序由內而外貼合。

3 以揉成一團的鋁箔紙輕敲黏土，製作叉燒紋路。

4 以指腹將叉燒側面修整出俐落的切面。

5 海綿沾紅棕色及咖啡色壓克力顏料，輕拍叉燒側面。共製作 3 片。

豬皮 肥肉 瘦肉

製作配料

食材配方

筍條	樹脂黏土（F）＋色土（土黃色B）＋壓克力顏料（白色少許）
木耳	樹脂黏土（F）＋色土（黑色C・咖啡色C）
海苔片	樹脂黏土（F）＋色土（綠色E＋黑色E）
蔥花	樹脂黏土（F）＋色土（綠色C）＋壓克力顏料（土黃色少許）

1 筍條：依食材配方揉勻筍條黏土後，搓成橢圓形，並壓平至厚度約 0.2cm，以刀片在正反兩面切出細紋。

2 切成約 1×2cm 的長方形。

3 再切成寬約 1-2mm 的細條。

4 鑷子輕夾側邊，以手輕輕扭轉出燉煮過的形態。

5 木耳：依食材配方揉勻木耳黏土後，搓成橢圓形，再壓平至 1 根冰棒棍厚（約 0.2cm）。

6 放在手掌上，以丸棒在正反面壓出不規則的凹痕。

7 待稍微乾燥後，以剪刀剪成細長條。

8 以手指搓揉成捲曲狀。

9 海苔：依食材配方揉勻海苔黏土後，取土量 F，放入內塗嬰兒油的資料夾中，擀成薄片。

10 取兩張鋁箔紙揉皺後打開攤平，塗上嬰兒油，再夾入步驟 **9** 的薄片，鋁箔紙上下施力壓出皺褶紋路。

11 乾燥後，切成 1.5×2cm 的長方形。共做 2 片。

12 蔥花：依食材配方揉勻蔥花黏土後，取土量 F，放入內塗嬰兒油的資料夾中，擀成薄片。

13 將黏土包捲棉花棒桿一圈至一圈半，以刀片切掉多餘的蔥花黏土。

14 乾燥後，從棉花棒桿推出黏土，再以刀片切細段。

筍條

木耳

1 根冰棒棍

（正面）

（反面）

海苔

蔥花

Step 5

組裝拉麵

1. 在食玩拉麵碗內側塗上白膠，取樹脂黏土（I＋H），填入碗底。

2. 放入麵條及海苔片。

3. 在一根食玩筷子前端擠少許 UV 膠，放上對折晾乾於牙籤的麵條後，照 UV 燈固化。再以 UV 膠固定另一根筷子。

4. 碗中間擠入 UV 膠，將麵條直立擺入，照 UV 燈硬化固定。

5. 依序擺入木耳、筍條、溏心蛋、叉燒肉片。

6. 調配環氧樹脂（約 16g）＋淺黃褐色模型漆 1-2 滴，攪拌均勻。

7. 慢慢倒入碗中。

8. 放入蔥花，調整配料位置，等待環氧樹脂硬化。

9. 拉麵完成！

套餐完成！

Step 6

製作煎餃盤、醬油碟

1. 煎餃盤：依器皿配方揉勻盤碟黏土後，搓圓壓平，再切出 3×5cm 長方形。

2. 四邊往上微折起，做出盤子造型。

3. 取步驟 **1** 切下的土，搓細長條貼於底部。盤子乾燥後塗亮光漆。

4. 醬油碟：取步驟 **1** 剩餘黏土土量 F，以丸棒將中間擴開，並將底部壓平。乾燥後塗亮光漆。

5. UV 膠加入咖啡色、橘色、黃色 UV 調色液，調製醬油。倒入醬油碟中，照 UV 燈硬化。

器皿配方

煎餃盤、醬油碟　石頭土（H）＋石粉黏土（H）

煎餃盤

5cm
3cm

醬油碟

食材配方

煎餃・內餡　樹脂黏土（F＋E）＋色土（綠色 B） 煎餃・外皮　樹脂黏土（G＋F）＋壓克力顏料（白色）

內餡

外皮

Step 7

製作煎餃

1. 內餡：依食材配方揉勻內餡黏土後，取出 5 個土量 D，各自搓成兩端尖的紡錘狀。

2. 放在桌上將底部壓平、上緣捏尖，形成餃子內餡。

3. 外皮：依食材配方揉勻外皮黏土後，取土量 E，搓圓壓扁成直徑 2cm。

4. 以外皮包覆餡料，捏合邊緣。

5. 使餃子兩端往同方向彎曲。放在皺鋁箔上，壓出底部紋路。

6. 以海綿沾取壓克力顏料，在餃子底部上色。依序為：土黃色→紅棕色→咖啡色（局部）。

7. 顏料乾燥後，上色面朝下，在煎餃側面接觸處塗上白膠，並排黏貼。

8. 煎餃倒放固定於盤子上。亮光漆加入少許土黃色及紅棕色壓克力顏料，塗在煎餃底部，製造酥脆油亮的效果。

9. 煎餃底部側邊也塗一些調色後的亮光漆，其他部分則塗上透明亮光漆。

Real size 碗直徑約 5cm

05

關東煮

美味筆記。

冷冷的天最適合來碗熱呼呼關東煮！

魚蛋、竹輪、海帶、蒟蒻……

食材豐富，暖胃又暖心。

準備材料

- **黏土**：MODENA 樹脂黏土、MODENA 輕量樹脂黏土、SUKERUKUN 透明黏土、La Doll 石粉黏土、GRACE 樹脂色土（土黃色．黑色．綠色）
- **壓克力顏料**：土黃色（Liquitex 6158）、金銅色（Holbein AU120）、紫紅色、咖啡色、白色、黑色
- **TAMIYA 模型漆**：紅色（X-27）、綠色（X-25）、黃色（X-24）、橘色（X-26）
- **其他**：牙籤、黑色色砂、綠色模型草粉、仿真糖晶、防水平光漆、環氧樹脂、烘焙紙

製作竹輪

竹輪	樹脂黏土（H）＋壓克力顏料（白色 · 土黃色各少許）

1 依食材配方揉勻竹輪黏土後，取土量 G，搓成 2cm 長的圓柱狀，放在揉皺的鋁箔紙上來回滾動出紋路。

2 放在桌面上斜壓，製作斜切面的效果。

3 以揉成一團的鋁箔紙輕壓黏土，加強中段的皺褶紋路。

4 以白棒在兩端戳凹洞，但兩邊端不用刻意穿通。

5 以畫筆依序沾壓克力顏料土黃色→金棕色，上色在竹輪中段至斜口端有鋁箔壓紋的區域。

5 完成竹輪。共做 2 個。

黃金魚蛋	樹脂黏土（G＋E）＋壓克力顏料（白色 · 土黃色各少許）

製作黃金魚蛋

第一層上色

第二層上色

1 依食材配方揉勻黃金魚蛋黏土後，三等分搓圓球，再放在揉皺的鋁箔紙上來回滾動，製作表面皺褶紋路。

2 牙籤保留尖端，剪短成 3cm。

3 將三顆魚蛋以牙籤串起。串入最後一顆時，在牙籤上點一些白膠以防脫落。

4 第一層上色：以畫筆沾土黃色壓克力顏料。

5 第二層上色：以畫筆沾金棕色壓克力顏料。

6 完成黃金魚蛋。

Step 3

製作白蘿蔔

1　將白蘿蔔黏土搓圓後，壓扁成直徑 2cm 的扁圓柱體。

2　圓柱體邊緣以指腹捏出俐落的線條，仿作出切過的模樣。

3　以刀片在表面壓出放射線紋路。

4　側邊一圈也以刀片壓出紋路。

5　完成白蘿蔔。

食材配方

白蘿蔔　樹脂黏土（H）

未修整過　指腹修整過

食材配方

章魚丸・主體　樹脂黏土（F＋E）＋壓克力顏料（白色・黑色各微量）

章魚丸・章魚肉　樹脂黏土（E）＋壓克力顏料（紫紅色適量・咖啡色微量）

主體

章魚肉

Step 4

製作章魚丸

1　主體：依食材配方揉勻主體黏土後，揉圓球，再以鑷子隨意夾出不規則紋路。

2　章魚肉：依食材配方揉勻章魚肉黏土後，以指腹用力薄抹在烘焙紙上。

3　黏土晾半乾後，以鑷子夾起小片。

4　將撕下的小塊紫色黏土塞入章魚丸主體表面。

5　適量地塞入紫色的章魚肉，完成章魚丸。

製作海帶

食材配方

海帶・主體	樹脂黏土（F）+色土（綠色 E +黑色 E）	
海帶・綁帶	樹脂黏土（C）+壓克力顏料（白色・土黃色各微量）	

1 主體：依食材配方揉勻主體黏土後，取土量 G，搓 3cm 條狀，再壓扁至長 4cm。

2 以刀片切成 3×2cm 的長方形。

3 將切好的黏土摺成三層狀。

4 綁帶：依食材配方揉勻綁帶黏土後，搓 4cm 長條，再些微壓扁。

5 將米色長條繞海帶主體一圈，結尾接合處剪去多餘的黏土。

6 以剪下的黏土搓小圓球、三角形各 1 個，貼在接合處。

食材配方

蒟蒻	透明黏土（H）+模型漆（紅色・綠色各少許）

Step**6**

製作蒟蒻

1 依食材配方揉勻蒟蒻黏土。

2 取土量 H，沾取黑色色砂並揉勻。

3 搓 2.5cm 條狀，壓扁至長度 3cm。

4 切成 2x1cm 的長方形。

5 從中間再切一刀，但保留約 0.5cm 不切斷。

6 切開的兩條，各自往內旋轉。

7 兩尾端處以鑷子夾合。

8 完成蒟蒻。

0.5cm

乾燥後呈透明質感。

Step 7

製作魚包蛋

食材配方

魚包蛋・主體	輕量樹脂黏土（F）＋綠色模型草粉
魚包蛋・魚卵	仿真糖晶＋模型漆（黃色・橘色）

1. 主體：依食材配方將魚包蛋主體黏土與綠色模型草粉均勻混和。

2. 黏土搓圓，上端捏出小尖。

3. 保留上端小尖，以拇指稍微將底部塑平。

4. 以鑷子在側邊夾出一小個凹洞，準備做爆漿的效果。

5. 魚卵：將仿真糖晶以黃色、橘色模型漆染色，作為魚卵。

6. 以牙籤挖取魚卵，填入預留的凹洞中。

主體

魚卵

食材配方

香菜	樹脂黏土（E）＋色土（綠色A）

Step 8

製作香菜

1. 依食材配方揉勻香菜黏土後，取土量A，分成六等分。

2. 將每一等分（1/6A）搓成水滴狀。

3. 放在指腹上壓扁。

4. 以珠針放射狀畫線。

5. 取下後，以相同作法再製作2片。

6. 組合3片葉子，即完成1片香菜葉。共製作2片香菜葉。

05
關東煮

料理・零食

淺湯碗

1 將淺湯碗黏土搓圓後，壓平至 2 根冰棒棍厚度（0.4cm）。

2 正反兩面皆以刷子壓出仿砂鍋質感的孔洞紋路。

3 以直徑 5cm 的圓形餅乾切模取形。

4 取下圓形黏土片，以指腹輕壓修整毛邊。

5 將黏土片放入碗狀容器中。

6 以指腹按壓貼合後，晾乾定型。
 Tips ／若無剛好尺寸的容器，直接沿圓形黏土片外圍以指腹順出淺口碗身也可以。

7 黏土乾燥後，打磨修整邊緣。

8 邊緣以咖啡色壓克力顏料上色。

9 整體塗上防水平光漆。

器皿配方

淺湯碗 石粉黏土（4l）

2 根冰棒棍

關東煮完成！

組裝

1 將做好的關東煮物，先以白膠黏貼固定在碗中。

2 調配環氧樹脂（約 4g）＋少許土黃色壓克力顏料，攪拌均勻。

3 以冰棒棍沾取環氧樹脂，慢慢加入碗中，作品表面也可塗抹環氧樹脂。

4 放上香菜葉點綴裝飾，等待環氧樹脂硬化。

Hand made

美式 炸雞薯條

06

美味筆記。
別管體重計上的數字了！
卡滋卡滋的脆皮炸雞
&一根接一根無法停手的薯條，
是追劇、聚餐時的好搭檔。

Real size 紙盒直徑約 5×3cm

準備材料 ·············

· **黏土**：MODENA 樹脂黏土、MODENA SOFT 輕量樹脂黏土、GRACE 樹脂色土（土黃色）
· **壓克力顏料**：土黃色、紅色、咖啡色
· **其他**：仿真粉砂糖、西卡紙、圖案烘焙紙

Step 1

製作雞腿、雞翅

食材配方

雞腿、雞翅 樹脂黏土（4H）＋色土（土黃色 G）
※ 此土量可做雞腿＋雞翅各 2 支

1. 雞腿：依食材配方揉勻黏土後，取 H＋E 土量，搓成約 3cm 長的水滴狀。

2. 在尖端 1cm 處以小姆指滾出雞腿型狀。

3. 以鑷子在表面密集且隨意地夾出表皮炸紋。

4. 雞翅：依食材配方揉勻黏土後，取 H＋E 土量，搓成約 4cm 長的水滴（尾部搓尖細）。

5. 在距離尖端 2cm 處折 90 度角，並把尖端稍微往外翻。

6. 同步驟 **3** 雞腿作法，夾出表皮炸紋。

雞腿

雞翅

食材配方

薯條 樹脂黏土（H）＋色土（土黃色 C）

2.5cm

Step 2

製作薯條

1. 依食材配方揉勻薯條黏土後，搓圓壓扁至約直徑 3cm。

2. 以羊角刷在正反面輕壓出紋路。

3. 上下切除，保留中間 2.5cm。

4. 割出數條粗細約 0.5cm 的長條。

5. 切面再次以羊角刷輕壓出紋路。

\ Step **3** /

上色

1 準備好土黃色及咖啡色壓克力顏料。
 Tips ／上色前一定要淡刷，並層層疊刷。
 如果顏色太深，可刷在溼紙巾上再上色

2 ［雞腿＋雞翅］第一層上色：以土黃色
 壓克力顏料將雞腿、雞翅整體上色。

3 第二層上色：沾一點咖啡色＋土黃色壓
 克力顏料混合，將雞腿、雞翅整體上色。

4 第三層上色：沾極少咖啡色，僅在前端
 及尾端上色。

5 完成雞腿及雞翅。

6 ［薯條］第一層上色：以土黃色壓克力
 顏料將薯條整體上色。

7 第二層上色：沾一點咖啡色混土黃色壓
 克力顏料，避開中間約 1cm 的區段進行
 上色。

8 第三層上色：沾極少咖啡色壓克力顏料，
 僅在前端及尾端上色。

〔雞腿＋雞翅〕　第一層上色

第二層上色

第三層上色

〔薯條〕　第一層上色

第二層上色

第三層上色

Step 4

調配番茄醬 & 擺放裝盒

1 取白膠＋壓克力顏料（紅色 & 極少量深咖啡色）＋仿真細砂糖。

2 攪拌均勻，完成番茄醬。

3 依以下紙型製作紙盒後，鋪上圖案烘焙紙，放入雞腿、雞翅、薯條，再將番茄醬淋在薯條上。

炸雞紙盒紙型

━━ 實線：切割線

----- 虛線：谷摺壓線

取西卡紙，依右側紙型製作炸雞紙盒。

Hand made

起司春川炒辣雞

07

美味筆記。

濃郁起司融合辣雞，
韓式風味在口中綻放，
是下酒菜的首選！

Real size 碗約 5×7×2cm

準備材料

・**黏土**：MODENA 樹脂黏土、GRACE 樹脂黏土、仿真奶油土、GRACE 樹脂色土（綠色・紅色・黃色・白色・咖啡色）

・**壓克力顏料**：土黃色、紅色、咖啡色、黃色

・**其他**：食玩黑色碟 (直徑約 7cm)、亮光漆、仿真苔草粉

製作年糕

年糕 MODENA 樹脂黏土（2I）＋色土（白色 F）

1 依食材配方揉勻年糕黏土後，均分成二等分，各搓長至約 15cm。

2 刀片沾嬰兒油，以 45 度斜切，每段約長 2cm。

3 以指腹將切邊輕推成圓弧邊。

雞肉塊 MODENA 樹脂黏土（I）＋色土（土黃色 D · 咖啡色 A）

製作雞肉塊

1 依食材配方揉勻雞肉塊黏土，搓長並壓平至 5×2cm。

2 鋁箔紙揉成小球，壓出肉紋。

3 如圖示切成 8 塊。

4 切面也以鋁箔紙壓出肉紋。

製作洋蔥

洋蔥 GRACE 樹脂黏土（G）

1 將洋蔥黏土搓長至 5cm，擀薄再以刀或刀背壓出數道直條。

2 如圖示切下適當的寬度，並貼繞在吸管上（不用繞整圈）。

3 乾燥後，取約 0.5cm 剪段。

\Step**4**/

製作青蔥、胡蘿蔔

食材配方

青蔥	GRACE 樹脂黏土（G）＋色土（綠色 E）
胡蘿蔔	MODENA 樹脂黏土（G）＋色土（紅色 A・黃色 C）

1. 青蔥：依食材配方揉勻青蔥黏土後，搓長至 5cm，擀薄再以刀或刀背壓出數道直條。

2. 如圖示切下適當的寬度，並貼繞在吸管上（剛好繞一圈，多餘的切除）。

3. 乾燥後，取約 0.5cm 切段。

4. 胡蘿蔔：依食材配方揉勻胡蘿蔔黏土後，搓長至 5cm，壓薄並靜置至半乾，再切出粗約 0.1cm 長約 2cm 的細絲。

5. 將切下的細絲輕抓出弧度。

青蔥

胡蘿蔔

\Step**5**/

調配醬汁、盛裝組合

1. 辣湯汁：倒出亮光漆約 50 元硬幣的量，依序加入黃、紅、土黃、咖啡色壓克力顏料，調配辣湯汁。

2. 年糕、雞肉塊、洋蔥、胡蘿蔔與辣湯汁攪拌後，倒入食玩碟中。

3. 白起司：將仿真奶油土＋亮光漆＋土黃色壓克力顏料（極少量）攪拌均勻，調製白起司。

4. 將部分白起司先舖在步驟 **2** 上層。

5. 黃起司：將剩餘的白起司＋極少黃色壓克力顏料攪拌均勻，調製黃起司。

6. 以牙籤沾黃起司，畫在步驟 **4** 白起司上。

7. 灑上仿真苔草粉。

8. 取 3、4 個蔥段，沾亮光漆放在起司中央。

Hand made

肉粽

08

美味筆記。

用料實在的古早味肉粽——
飽滿的鹹蛋黃、碩大的香菇，
還有那油亮亮的三層肉，
是端午佳節的必備佳餚。

準備材料 ·······

· **黏土**：MODENA 樹脂黏土、白玉樹脂黏土、GRACE 樹脂色土（土黃色‧咖啡色）

· **壓克力顏料**：黃咖啡色、黑咖啡色、紅咖啡色、焦茶色、深綠色

· **TAMIYA 水性模型漆**：橘色（X-26）

· **其他**：亮光漆

\Step**1**/

製作爌肉

食材配方

爌肉 · 深色瘦肉
白玉樹脂黏土（I＋H）＋色土（土黃色 B＋D · 咖啡色 E）
爌肉 · 淺色瘦肉
取深色瘦肉黏土（H）＋白玉樹脂黏土（H＋G）
爌肉 · 油花
白玉樹脂黏土（H）＋色土（土黃色 0.5A）
爌肉 · 豬皮
白玉樹脂黏土（H）＋色土（土黃色 0.5A · 咖啡色 0.5A）

1 深色瘦肉：依食材配方揉勻深色瘦肉黏土後，取出土量 H，分成 3 球。

2 淺色瘦肉：依食材配方揉勻淺色瘦肉後，取出土量 G，分成 2 球。

3 油花：依食材配方揉勻油花黏土後，分成 4 球。

4 將步驟 **1**、**2**、**3** 的黏土球逐個搓長 2cm，依瘦肉、油花、瘦肉、油花的次序堆疊數層後，如圖示微壓扁。

5 以壓盤壓扁成 3.5×2cm。

6 以鋁箔紙球大力拍打出紋路。

7 豬皮：依食材配方揉勻豬皮黏土後，取出土量 G，搓長條至約 2.5cm，微壓扁。

8 將豬皮貼在爌肉上，剪刀剪除多餘的豬皮。
Tips／豬皮要比爌肉大 0.3cm 左右。

9 在豬皮跟肉的邊界處，以鋁箔紙球敲打紋理，並順平至密合。

深色瘦肉

淺色瘦肉

油花

豬皮

Step 2

製作花生、香菇

1　花生：依食材配方揉勻花生黏土後，取土量 B、C、D，共揉 10-20 顆長約 0.4-0.8cm 的小橢圓球，一端再捏尖。 每顆花生，皆以刀片輕壓 3-4 條線。

2　香菇：依食材配方將樹脂黏土以顏料或色土染成黑色並搓圓後，壓成半圓狀（直徑約 2cm）。

3　以鋁箔紙球在圓表面敲打出紋路。

食材配方

花生	取淺色瘦肉黏土（G）＋白玉樹脂黏土（G）
香菇	MODENA 樹脂黏土（H）＋壓克力顏料（黑色）或色土（黑色）

食材配方

栗子	白玉樹脂黏土（H）＋色土（土黃色 C）＋壓克力顏料（綠色 1 滴）
蛋黃	白玉樹脂黏土（H）＋水性模型漆（X26・2 滴）
米飯	白玉樹脂黏土（4I ＋ H）＋ MODENA 樹脂黏土（4I）

Step 3

製作栗子、蛋黃、米飯

1　栗子：依食材配方揉勻栗子黏土後，搓圓壓扁至直徑約 2cm。

2　以鋁箔紙球用力拍打出紋路。

3　以黏土工具刀在中間壓一條線，修飾上端開口處，塑造愛心形狀。

4　蛋黃：依食材配方揉勻蛋黃黏土後，搓圓插入牙籤，靜置乾燥。

5　米飯：依食材配方揉勻米飯黏土後，取 H 量搓數顆約 1/4A 土量的小米粒。
　Tips／剩餘的米飯黏土先以保鮮膜包覆，待配料完成上色後組合用。

\Step**4**/

上色

1 調製滷汁：混和亮光漆＋壓克力顏料（黃咖啡色、紅咖啡色，約 2：1），將爐肉及局部豬皮上色。

2 調製醬油：混和亮光漆＋黃咖啡色壓克力顏料，將豬皮刷上顏色。

3 將香菇直接刷上亮光漆。

4 混和亮光漆＋壓克力顏料（黃咖啡色、少量黑咖啡色），為栗子整體上色。

5 以橘色模型漆塗滿整顆蛋黃。

※ 上色可依個人喜好口味，調配深淺變化。

爐肉
塗滷汁上色

刷上醬油色

香菇

栗子

蛋黃

\Step**5**/

組合

1 將剩餘的米飯黏土取出 8l，捏成 4cm 高的三角錐。

2 將完成上色的食材以白膠黏在三角錐上。

3 花生隨意黏在縫隙及四周。

4 將小吸管捏尖，在肉粽空白處隨意戳壓出紋路。

5 將小米粒黏在空白處。

6 沾取爐肉用的醬油，將花生以及米飯全刷上醬油色。
Tips／若想醬油深一點，可再加入紅咖啡色或黑咖啡色壓克力顏料混色點綴。

Hand made

四神湯

美味筆記。
精心挑選的食材，
用心熬煮的湯品養身又安心，
每一口都是家的味道。

Real size 碗直徑約 10cm

09

準備材料 ·····························
· **黏土**：HACF-CILLA 超輕量紙黏土、MODENA 樹脂黏土、COSMOS 樹脂黏土
· **壓克力顏料**：土黃色、黃色、咖啡色、黑色、白色
· **其他**：AB 膠、吸管、電子秤、免洗杯、直徑約 9cm 的碗

\Step **1**/

製作茯苓、芡實

食材配方

| 茯苓 | 超輕量紙黏土（I）＋壓克力顏料（土黃色少許） |
| 芡實 | 超輕量紙黏土（H）＋壓克力顏料（土黃色各少許） |

1 茯苓：依食材配方揉勻茯苓黏土後，隨意撕成片狀，再以海綿拍壓紋路。共製作約 6-7 片。

2 芡實：依食材配方揉勻芡實黏土後，取土量 D 搓圓，再以工具在上方輕壓凹痕。共製作約 9-10 顆。

3 畫筆沾咖啡色壓克力顏料，塗在芡實沒有凹痕的下半圓球。

茯苓　　　　　芡實

食材配方

| 蓮子 | 超輕量紙黏土（I＋H）＋壓克力顏料（土黃色少許） |

\Step **2**/

製作蓮子

1 依食材配方揉勻蓮子黏土後，取土量 F 搓成氣球狀。共製作約 7-8 顆。

2 將每顆黏土以工具壓一圈凹痕。

3 以尖端為底部，戳一個小洞。

4 以圓端為上方，取吸管在中間壓一個圓凹痕。

5 將圓凹痕視為上下兩個半圓。白棒先在圓心戳洞，再從圓心順著吸管凹痕，分別把土往上輕挑，做成像鳥喙般的開口。

6 土黃色壓克力顏料加水稀釋，以海綿輕拍在開口處。

Step 3

製作淮山

食材配方	
淮山	MODENA 樹脂黏土（H）＋壓克力顏料（土黃色少許）

1 依食材配方揉勻淮山黏土後，搓長條約 5-6cm，待半乾燥時斜切下數片。

2 將切片捏扁並轉一下，做出動態感。

食材配方	
粉腸	COSMOS 樹脂黏土（I）＋壓克力顏料（咖啡色・黑色各少許）

Step 4

製作粉腸

1 依食材配方揉勻粉腸黏土後，包覆白棒、搓長條至約 6cm，再以工具隨意壓痕，放置乾燥。

2 將土推出白棒，以刀片切下數段，每段約 1cm。

Step 5

盛裝組合

1 在直徑 9cm 碗的底部黏上白色廢土，高度大約碗的一半。

2 鋪上所有食材配料。

3 調配湯汁：取 A 膠 30g，以牙籤加 1 滴白色壓克力顏料攪拌均勻，再加入 B 膠 10g 拌勻。

4 將混合好的 AB 膠慢慢倒入碗內，確認所有配件都有沾到膠。以牙籤調整食材配料位置後，靜置乾燥。

MEMO

此作品需要的 AB 膠總量約 40g。AB 膠的調配比例及乾燥時間，請依產品包裝的說明調配操作。

63

Hand made

台式臭豆腐

美味筆記。

外酥內軟的臭豆腐，
搭配酸甜泡菜與濃郁醬汁，
台味經典一次滿足。

Real size 圓盤直徑約 4.5cm

10

準備材料

- **黏土**：MODENA 樹脂黏土、GRACE 樹脂色土（紅色‧黃色）
- **壓克力顏料**：土黃色、紅咖啡色、青綠色、深綠色、橘色
- **其他**：熱風槍、亮光漆、白色食玩餐盤、白膠、壓板、刷子、牙籤、海綿粉撲、調色盤

\Step**1**/

製 作 臭 豆 腐

食材配方

臭豆腐
樹脂黏土（1）＋壓克力顏料（土黃色）

1　依食材配方揉勻豆腐黏土。

2　搓圓後，以壓板搓長 2.5cm。

3　再以壓板壓扁至約 3×2cm。

4　以手指將豆腐的每一個邊都壓出直角。

5　以刷子將每個面都壓出紋路。

6　以美工刀平均切成 6 小塊。

7　將新切面同樣壓出紋路。

8　第一層上色：海綿沾土黃色壓克力顏料，在濕紙巾上刷一下，再輕拍於豆腐的每一面。

9 第二層上色：海綿沾紅咖啡色壓克力顏料，在濕紙巾上刷一下，再拍在豆腐四邊與正面。但須保留些許第一層的土黃色，表現出漸層。

10 將其中一塊豆腐對切成三角形狀。

11 切面也以刷子壓出紋路。

12 將剩餘的 5 塊小豆腐切出十字劃痕，再以牙籤挑出豆腐裡面的土。

13 豆腐塗上亮光漆，以熱風槍吹出酥炸感。

\Step 2 /

製作胡蘿蔔

1 依食材配方揉勻胡蘿蔔黏土後，搓長 3.5cm，再以壓板壓成長 4cm。

2 靜置乾燥至約 8 成乾時，以美工刀切絲狀。
Tips／切成有些長、有些短，更自然逼真。

食材配方

胡蘿蔔 樹脂黏土（G）＋壓克力顏料（橘色・土黃色／比例約 3：1）

Step 3

製作泡菜

1　依食材配方分別揉勻兩種顏色的泡菜黏土，並各自以壓板壓平。

2　淺綠色、黃綠色黏土皆以刷子在表面壓出紋路。

3　再各自撕成不規則狀。

食材配方

淺綠色泡菜	樹脂黏土（F）＋壓克力顏料（青綠色）
黃綠色泡菜	樹脂黏土（F）＋色土（黃色 A）＋壓克力顏料（深綠色）

食材配方

辣椒	色土（紅色 D）

Step 4

製作辣椒

1　將辣椒黏土搓長至 3.5cm 後，以壓板壓扁為長 4cm。

2　如圖示將土捲起來。

3　捲好後，靜置乾燥，再切成辣椒片。

Step 5

組裝擺盤

1　臭豆腐放在食玩餐盤上，並以白膠固定。將亮光漆加入土黃色壓克力顏料，淋在臭豆腐上。

2　辣椒、胡蘿蔔、泡菜全放入調色盤裡，加入亮光漆攪拌。

3　撈放至臭豆腐盤子上，並調整位置進行擺盤。

67

台味肉鬆蛋餅

美味筆記。

早餐店必點！

鹹香肉鬆與軟綿蛋餅交織，

蘸上醬油膏增添美味深度，

口感豐富，滋味道地。

Real size 長盤子約 12×8cm

68

Step 1

製作蔥花

1 依食材配方揉勻青蔥黏土後，搓長條再壓扁擀平。

2 如圖示先切長條，再斜切成菱形片的蔥花。

食材配方

青蔥 透明黏土（C）＋壓克力顏料（綠色適量、深咖啡色少許）

食材配方

蛋餅皮 透明黏土（I＋G）＋壓克力顏料（土黃色少許）

Step 2

蛋餅皮揉入蔥花

1 依食材配方揉勻蛋餅皮黏土後，加入泡打粉（C）再次揉勻。

2 加入蔥花混合，搓成 4cm 長條。

3 壓扁後，擀平至約 6×10cm。

4 使用熱風槍在餅皮表面烘出泡泡。
Tips／操作熱風槍時，周圍不能有塑膠類製品或易燃物，使用過程高溫請注意！

\Step**3**/

製作蛋皮

1 依食材配方分別揉勻蛋黃、蛋白黏土。

2 將蛋白黏土添入蛋黃黏土任意位置，不要揉勻。

3 搓圓後以手壓扁攤平，形成厚薄不一的蛋皮。兩面及側邊以鋁箔紙壓出紋路及皺褶。

4 將烘焙紙揉皺攤開，放上蛋皮靜置晾乾。

\Step**4**/

包捲蛋餅、上色

1 乾燥後，將蛋餅皮依序塗上土黃色、茶色、深咖啡色壓克力顏料，做出燒烤色。

2 蛋皮也同樣做出燒烤色。
Tips／蛋餅＆蛋皮的側邊周圍也要上色喔！

3 以X膠黏合餅皮及蛋皮，蛋皮內側塗上少量亮光漆後放入適量羊毛條。

4 如圖示捲起後以X膠黏合，稍微施力壓扁。

5 切成 4-5 等分。

6 亮光漆混入茶色、深咖啡色壓克力顏料，當作醬油膏，滴在橫切面。

7 表面塗上亮光漆，增加油亮感。

將完成的蛋餅擺在食玩盤子上，完成！

台式沙拉堡

12

美味筆記。

滑嫩蛋香融合綿密馬鈴薯，

搭配清新沙拉，

簡單而滿足的輕食之選。

Real size 約 5×2.5×2cm

準備材料 ··

・ 黏土：MODENA 樹脂黏土、GRACE 樹脂黏土、液態黏土

・ 壓克力顏料：土黃色、橘色、深綠色、白色、紅咖啡色、深咖啡色、紅色

・ 其他：牙刷、畫筆、壓板、牙籤、保鮮膜、白膠、鋁箔紙

\Step**1**/

製作麵包

食材配方

麵包
MODENA 樹脂黏土（5I）＋壓克力
顏料（土黃色少許）

1　依食材配方揉勻麵包黏土。

2　搓成 5cm 圓柱狀。

3　蓋上保鮮膜，鋁箔紙揉皺、輕壓紋路。

4　待麵包表面微乾即可上色。

5　第一層上色：畫筆沾土黃色顏料，先在
　　濕紙巾上刷淡，再塗滿整個麵包體。

6　第二層上色：畫筆沾紅咖啡色壓克力顏
　　料，先在濕紙巾上刷淡，再進行塗刷，
　　讓顏色更飽和。

7　刀片從左右兩側 45 度角斜切進入，做出
　　Ｖ形切口。

8　以牙刷在切面輕壓，做出紋路。

第一層上色

第二層上色

Step 2

製作小黃瓜

小黃瓜 GRACE 樹脂黏土（H）＋壓克力顏料（深綠色）

1 依食材配方揉勻小黃瓜黏土，混和調成淡綠色。

2 搓成 5cm 長條狀。

3 以牙籤在表面挑起小刺。

4 塗上深綠色壓克力顏料。

5 待半乾後，以刀片抹嬰兒油斜切下 2 片，其餘的切成約 0.3cm 碎塊狀。

火腿 GRACE 樹脂黏土（G）＋壓克力顏料（紅色少許）

Step 3

製作火腿

1 依食材配方揉勻火腿黏土後，搓圓壓扁至約 2.5cm。

2 以牙刷輕刷正反兩面，做出紋路。

3 將四邊切齊成一個方形，再如圖示斜切 4 等分。

4 在火腿切片的兩個短邊，塗上深咖啡色壓克力顏料。

Step **4**

製作馬鈴薯、胡蘿蔔

馬鈴薯 MODENA 樹脂黏土（G）＋壓克力顏料（白色・土黃色各少許）

胡蘿蔔 GRACE 樹脂黏土（G）＋壓克力顏料（橘色約 1 顆紅豆的量）

1 馬鈴薯：依食材配方揉勻馬鈴薯黏土後，搓圓壓扁至約 2.5cm。

2 切成數個大小約 0.3cm 的丁塊。

3 胡蘿蔔：依食材配方揉勻胡蘿蔔黏土後，搓圓壓扁至約 2.5cm。

4 切成數個大小約 0.3cm 的丁塊。

馬鈴薯

胡蘿蔔

Step **5**

組合

1 調製沙拉醬：液態黏土＋白膠（約 4：1）＋少許白色顏料及少許土黃色顏料，攪拌均勻。

2 將小黃瓜丁、馬鈴薯丁及胡蘿蔔丁加入沙拉醬內混合。

3 將拌好的沙拉填放在麵包 V 形切口處，再放上火腿片、小黃瓜片。

也可以變化內夾的餡料，
自由創作新口味沙拉堡喔！

Chapter 3

點心 · 甜食

作法頁準備材料中的 [其他] 僅標示

此作品重點使用的材料工具，

一般必備品項不作列舉，請見 P.12-17。

甜點，是讓人眼睛閃閃發的小確幸——

正餐飽食後，不來客甜點總覺得少了什麼？
用讓視覺也大飽眼福的造型點心＆超誘人的繽紛色彩甜點，
完美收尾吧！

> **MEMO**
>
> 口感變化是讓甜點提升美味
> 度層次的加分重點。因此在
> 一件甜點作品中，試著做到
> 能讓人一眼望去，就能感受
> 到酥脆、鬆軟、濃郁等的視
> 覺效果吧！

Hand made

法式鏡面蛋糕

13

美味筆記。
光滑鏡面下，
可能藏匿著抹茶清香、
藍莓乳酪的酸甜口感，
與巧克力的深邃濃厚。
一口品嚐，就是味覺藝術盛宴。

Real size 碗直徑約 5.5 × 5.5 × 2cm

準備材料 ..
・ 黏土：MODENA 樹脂黏土、MODENA 液態黏土
・ 壓克力顏料：藍色、白色、紅色、紅橘色、咖啡色
・ 其他：牙籤、海綿、試飲杯數個、紙盤、冰棒棍數支、亮光漆

Step 1

製作蛋糕體

食材配方

蛋糕體 樹脂黏土（10l）

1 取蛋糕體黏土，搓圓壓扁成厚 2cm、直徑 4.8-5cm。

2 蛋糕體上半部周邊以指腹將壓痕撫平，使其圓滑。底部則以大拇指 + 食指捏出如圖示角度。

3 放置在海綿上晾乾。

MEMO

液態黏土表面較快凝固，建議麵糊量可多做，確保蛋糕體能完整包覆。若中途發現麵糊量不足，重新製作新的麵糊再次淋上，容易造成表面不均，就不會有平滑的感覺囉！

Step 2

調配麵糊

1 調配麵糊：取液態黏土 1/4 試飲杯的量，加少許水稀釋，至攪拌棒提起來時，可以如圖示連成一條線狀即可。

2 分四杯，加入壓克力顏料調色。主體色：白色（量較多）。配色：靛色、紫色、粉色。
 Tips ／液態黏土乾燥後顏色會變深，調色時要比預想的效果淺一點。

\ **Step 3** /

蛋糕體上色

1 紙盤包覆保鮮膜，蛋糕體放在盤中央，底下墊高。

2 先以主體色 · 白色完整淋覆蛋糕體。

3 在隨意位置淋上其他三種配色麵糊。

4 冰棒棍與蛋糕表面平行，往任意方向抹開 1-2 次。

5 呈現暈染的效果。

6 從蛋糕底部以牙籤平抹掉滴下來的多餘麵糊。
 Tips ／表面如果有小氣泡，以牙籤戳破。

7 靜置至全乾。

墊高

\ **Step 4** /

鏡面淋醬處理

1 以亮光漆完整淋覆蛋糕體。

2 從蛋糕底部以牙籤平抹掉滴下來的多餘亮光漆。
 Tips ／表面如果有小氣泡，以牙籤戳破。

3 靜置至全乾。
 Tips ／也可以放上水果、巧克力片、金箔點綴裝飾唷！

Hand made

富士山
抹茶蛋糕

14

美味筆記。

雄偉高聳的富士山巔，
化為小巧可愛的抹茶糕，
圓滾滾的馬卡龍有如
旭日東升的紅太陽。

Real size | 4 × 4 × 4cm

※ 馬卡龍為裝飾物無教作，也可自行替換成喜歡的物件。

準備材料 ···
· 黏土：HEARTY 輕量黏土、MODENA 液態黏土
· 壓克力顏料：白色、咖啡色、綠色
· 其他：牙籤、冰棒棍、紙杯

\Step**1**/

製 作 蛋 糕 體

食材配方

蛋糕體 輕質黏土（3l）＋壓克力顏料
（綠色適量・咖啡色少許）

2.5cm

4cm

1　依食材配方揉勻蛋糕體黏土，調成抹茶
色後，搓出高 2.5cm 的胖水滴。

2　以大拇指＋食指捏出如圖示山形，頂
部為平台，高度維持 2.5cm，底部直徑
4cm。

3　以牙刷在坡面拍打紋路。

\Step**2**/

加 上 鮮 奶 油 淋 醬

1　調配鮮奶油淋醬：液態黏土加極少量水
稀釋，混入白色壓克力顏料。

2　在蛋糕體山頂端加上淋醬，使用牙籤以
畫圓的方式拉出流線。

Hand made

達克瓦茲

咖啡奶油

15

美味筆記。

鬆軟餅皮略帶杏仁的細膩香氣，
咖啡奶油在舌尖綻開深沉回味，
交融成美妙和諧的樂曲。

 3.5 × 2.5 × 2cm

準備材料 ·····················

- **黏土**：MODENA 樹脂黏土、MODENA 輕量樹脂黏土、SUKERUKUN 透明黏土、奶油土（白色）、GRACE 樹脂色土（藍色·黃色·紅色）
- **壓克力顏料**：土黃色、黃咖啡色、深咖啡色、紅褐色、白色
- **TAMIYA 模型漆**：紅色（X-27）
- **其他**：金箔、泡打粉、彩繪膠（巧克力色）、粗海綿、粉撲、圓孔奶油花嘴、大頭針、三角袋、烘焙紙、1 號夾鏈袋、餅乾壓模模具、熱熔槍

83

\Step**1**/

製作覆盆莓

食材配方

覆盆莓 透明黏土（H）

1 取透明黏土搓 2-3mm 小圓球，約 30-40 粒。

2 取透明黏土 C 土量，捏長 1cm 的水滴插在牙籤上。

3 將步驟 **1** 的小圓球黏在步驟 **2** 水滴上，緊密壓合。

4 以指甲在每個圓球上壓一條直線，牙籤插在海綿上待乾。

5 乾燥後，水彩筆沾少許紅色模型漆，均勻上色。

⑤

\Step**2**/

製作藍莓

食材配方

藍莓 樹脂黏土（C）+ 色土（藍色 C）

1 依食材配方揉勻藍莓黏土後，取 C 至 D 的土量搓圓球。

2 以牙籤在藍莓中央往外勾出約 4-5 瓣。

3 藍莓倒插在牙籤上，插在海綿上待乾。

4 海綿輕刷少許白色壓克力顏料，在表層稍稍拍色。

Step 3

製作白巧克力

1 依食材配方揉勻白巧克力黏土。

2 搓圓後，放在餅乾模具上，壓出紋路痕跡。

3 剪刀剪出想要的大小。

食材配方

白巧克力 樹脂黏土（F）+ 少許白色壓克力顏料

巧克力醬

咖啡奶油

Step 4

製作巧克力醬、 咖啡奶油

1 巧克力醬：將巧克力色彩繪膠擠入 1 號夾鏈袋。

2 剪刀將袋角剪破約 1mm 的洞。

3 咖啡奶油：白色奶油土擠在小紙杯中，加少許土黃色及黃咖啡色壓克力顏料（約 1：2）調勻。

4 將調好的奶油挖入裝好花嘴的三角袋中備用。

\Step**5**/

製作達克瓦茲餅皮

達克瓦茲餅皮
樹脂黏土（2I）＋輕量黏土（F）＋壓克力顏料（土黃色少許）

1　依食材配方揉勻達克瓦茲餅皮黏土。

2　再加 2 小匙泡打粉，搓揉均勻。

3　將混好泡打粉的黏土分成 2 球（製作上下餅皮用）。

4　餅皮分別搓成約 2×3cm 圓柱，壓平至 2 根冰棒棍厚度。

5　以粗海綿或刷子在表面及側邊壓出紋路。

6　食指、拇指的指腹用力，捏出邊緣的不規則弧度。

7　以大頭針輕刮側面局部烤紋，再刺幾個細小孔洞。

2 根冰棒棍

8 餅皮放在鋁箔紙上，以熱風槍在表面及側邊烘烤微微凸起的氣泡後，靜置乾燥。

9 粉撲沾取少量土黃色壓克力顏料，由外往內輕拍，再拍上黃咖啡色（由淺至深）。

10 局部拍上紅褐色加深烤色。共做 2 片。

\Step**6**/

組 合

1 在餅皮上擠一圈調好的咖啡奶油。

2 輕輕疊放上層餅皮。

3 擠巧克力醬，畫幾條裝飾線。

4 乾燥後擺放黏上覆盆莓、藍莓及白巧克力片，再撒上金箔。

Hand made

萌萌布丁塔

美味筆記。

金黃酥皮內有著細膩布丁，
頂端小熊造型萌態生動，
甜美滋味中滿溢童趣。

Real size 6 × 6 × 4.5 cm

16

製作蛋塔

食材配方

塔皮
超輕樹脂黏土（6l）+壓克力顏料（土黃色）

1 蛋塔模抹上大量嬰兒油。

2 依食材配方少量多次地調色，揉勻塔皮黏土。

3 將塔皮黏土揉圓球後，壓扁至超過直徑8cm。

4 將黏土放入蛋塔模中，使其貼合。多餘的土，以直尺順著邊緣刮掉。

5 以牙刷輕拍邊緣。

6 靜置半天待乾。

7 擠一些土黃色壓克力顏料在保鮮膜上，並噴些水。

8 將微乾的塔皮脫模，畫筆沾顏料由內側底部往上上色。

16
萌
萌
布
丁
塔

9　外側也從底部往上上色。

10　畫筆沾紅咖啡色壓克力顏料，在塔皮邊
　　緣由外往內做漸層烤色。

11　在塔皮裡抹上白膠。

12　以白色超輕土填至 8 分滿。

13　液態黏土＋黃色壓克力顏料＋一些白色
　　壓克力顏料，加水攪拌均勻。

14　倒入塔皮裡，若有氣泡可用牙籤戳破。

15　靜置待表面半乾。。

製作小熊

食材配方

| 小熊 | 超輕樹脂黏土（3I）+ 壓克力顏料（深咖啡色） |

1 依食材配方揉勻小熊黏土。

2 將小熊黏土取出 2 個 E 分量，搓圓做 2 個耳朵。

3 剩餘的土搓圓，以手掌壓成饅頭狀，再手指微調

4 以白膠將耳朵黏在頭上。

5 再取白色超輕土土量 E，塑微扁圓後，放在圖示位置。

6 以珠筆沾深咖啡色壓克力顏料，點上鼻子＆眼睛。

食材配方

| 藍莓 | MODENA 樹脂黏土（F）+ 色土（藍色 F · 黑色 E） |

藍莓

彩色小球

製作藍莓、彩色小球

1 藍莓：依食材配方揉勻藍莓黏土後，分取成數個土量 E，搓圓再以牙籤從中心拉 5 條放射線。

2 如圖示插上牙籤，靜置待乾。

3 彩色小球：取樹脂黏土染喜歡的顏色，搓數個小圓球待乾。

組合裝飾

1 如圖示先在資料夾上練習擠擠奶油土。

2 在完成的蛋塔上擠奶油土後，小熊底部塗白膠放上。

3 灑一些彩色小球，放上藍莓、蛋糕牌、薄荷葉。

MEMO

薄荷葉：樹脂土混合色土調成綠色，取適當大小放入葉模中。脫模取出後，交錯黏在鐵絲上即完成。如果手邊沒有葉模，可利用仿真葉子、仿真薄荷葉來代替。

熊好呷
巧克力泡芙

17

美味筆記。

酥脆泡芙搭載濃郁巧克力，
可愛熊造型引人微笑，
一口咬下甜意與幸福感瞬間蔓延。

Real size | 4.5 x 4.5 x 5 cm

準備材料

· **黏土**：MODENA 樹脂黏土、MODENA SOFT 輕量樹脂黏土、MODENA 液態黏土、GRACE 樹脂色土（咖啡色）
· **壓克力顏料**：土黃色、紅棕色、深咖啡色、紅色
· **其他**：爽身粉、2mm 黑色嵌入式眼珠 2 顆、七本針

製作泡芙

食材配方

泡芙
輕量樹脂黏土（9l+H）＋壓克力顏料
（土黃色少許）

1　依食材配方揉勻泡芙黏土。

2　製作泡芙底座：將泡芙黏土取出土量 5l
　　搓圓球，並於中心擴出壁厚為 3mm 的
　　圓洞。底座直徑約 3.5cm。

3　以刷子在外壁拍打紋路。

4　製作泡芙頂蓋：將泡芙黏土取出土量
　　2l，搓圓置於桌上，如圖示壓扁側邊，
　　並以牙刷拍打紋路。

5　製作泡芙酥皮：將泡芙黏土取出土量
　　（2l+H），擀平約 1 根冰棒棍厚度，以
　　刷子拍打出粗糙紋路。

6　以七本針刮下大小不一的酥皮，貼在泡
　　芙底座及頂蓋。

7　第一次上色：海綿沾取土黃色壓克力顏
　　料，拍上烘烤色。

8　第二次上色：再沾取紅棕色壓克力顏料，
　　加強烘烤色。

9　泡芙頂蓋塗抹白膠，灑上爽身粉作為糖
　　粉。

泡芙底座

泡芙底座　　泡芙頂蓋

泡芙酥皮

\Step**2**/

製作 & 加上
巧克力熊

食材配方

巧克力熊 · 主體
樹脂黏土（2I）＋色土（咖啡色 G）
巧克力熊 · 嘴巴
樹脂黏土（少量 · 約 1/40 A）＋壓
克力顏料（紅色少許）→染成桃紅色
巧克力熊 · 鼻子
樹脂黏土（少量 · 約 1/40 A）＋色
土（咖啡色）→染成深棕色
巧克力熊 · 耳窩
樹脂黏土（少量 · 約 1/20 A）＋壓
克力顏料（紅色少許）→染成淺粉色
巧克力醬
液態黏土＋壓克力顏料（深咖啡色）

1 身體：依食材配方揉勻主體黏土後，取
 出主體土量（H+G），搓成長 4cm 的鈍
 頭水滴。

2 將身體水滴從尖端對半剪開約 2cm。

3 將剪開的尖端拉開成 Y 字形，以水或伏
 特加酒精撫平皺褶。

4 將 Y 字兩尾端微捏扁，工具畫兩道掌縫，
 做出熊掌。

5 巧克力醬：依食材配方調製巧克力醬後，
 將巧克力熊身體黏在泡芙底座凹槽處，
 再將巧克力醬填入凹槽。

6 以牙籤拉出巧克力醬的水滴狀，做溢出
 效果。並在圖示位置插入短牙籤，以便
 後續步驟接合頭部。

7 頭部：取主體黏土土量 I，搓成如圖示的
 長 2cm 鈍水滴狀頭部，再以指腹壓凹水
 滴尖端四周作出鼻吻部。

8 在鼻吻部最高點戳洞，再以工具在鼻子
 下方壓一直線。

身體

4cm

2cm

巧克力醬

插入短牙籤

頭部

壓出鼻吻部

9 以吸管尖端壓出嘴唇微笑形狀,下方戳一圓洞作為嘴巴。

10 眼窩處以指腹微壓凹陷,再戳出 2 個洞,插入嵌入式眼珠。

11 依食材配方揉勻嘴巴黏土＆鼻子黏土。將桃紅色的嘴巴黏土填入步驟 **9** 戳出的嘴巴圓洞內。深棕色鼻子黏土搓圓,貼在鼻吻部最高點的洞。

12 耳朵:取主體黏土土量 B(一隻耳朵的土量),如圖示搓出長 0.5cm 的鈍水滴耳朵,共製作 2 個。

13 將耳朵置於平面上,在中央壓洞,填入依食材配方揉勻的淺粉色耳窩黏土。

14 在頭部頂端兩側壓出凹槽,熊耳朵尖端處剪平,沾白膠貼合至凹槽處。

15 將預先插上的短牙籤沾上白膠,插入完成的熊頭,再蓋上泡芙頂蓋。

微笑唇形　　　嘴巴
9

戳出眼窩後,嵌入眼珠
10

11 黏上鼻子、嘴巴

耳朵
12

13 填入耳窩黏土

14

15

泡芙巧克力餡
孕育出的熊熊完成!

Hand made

貓咪年糕紅豆湯

美味筆記。

甜蜜的紅豆湯加上療癒可人的貓咪年糕，賦予甜品一份趣味與溫柔，每一口都是心情的慰藉。

18

Real size 6 × 6 × 7cm

\Step**1**/

製作湯碗、 貓咪盤、竹筷

器皿配方

湯碗	石粉黏土（6l）
貓咪盤	石粉黏土（2l）

1 湯碗：將保麗龍球包上保鮮膜，如圖示
以紙膠帶束緊。再依器皿配方取湯碗土
揉圓，放入資料夾內壓扁成大圓片，厚
度約 0.3cm。

2 手掌托住黏土大圓片，包覆貼合保麗龍
球。
Tips／保鮮膜夾層是為避免塑出碗型時，
石粉黏土與保麗龍球接合太緊，能較方便
地分離。

3 在球體一半處，以刀片切除多餘黏土。

4 畫筆沾水，糊平湯碗的粗糙切邊。

5 取石粉黏土土量（H+G），捏一個上窄
下寬的圓柱體，以水黏在碗底中心，接
縫處再沾少許水塗抹黏合。

6 步驟 **5** 完成後，先取出保麗龍球、輕輕
撕除保鮮膜，再將湯碗輕放回保麗龍球
上，以保持碗的形狀，並如圖示倒放於
紙膠帶圈上，固定保麗龍球底部晾乾。

7 貓咪盤：依器皿配方取貓咪盤土揉圓、
壓扁至厚度約 0.3cm。再描圖剪下貓咪
紙型（P.101），放在土片上，沿著紙型
邊緣垂直切土取形。

8 手指沾水輔助，如圖示微捏出盤子的邊
高。

湯碗

1

2

3

4

5

6

貓咪盤

7

8

9　夾在雙層海綿中乾燥，並以重物壓住，
　　一天翻面一次，避免在乾燥過程中變形。

10　乾燥後依次以400號及800號砂紙打磨。

11　塗上 2-3 層顏料，使顏色飽和。

12　畫上喜歡的花紋，靜置晾乾。

13　將方形竹棒裁下 6cm，其中一端削薄。
　　共做 2 支，作為竹筷一雙。

※在此示範的顏色與欣賞作品不同，
你也可以塗上自己喜歡的顏色。

竹筷

製作貓咪年糕、年糕塊

食材配方

年糕
GRACE 樹脂黏土（3l）+ 琉璃樹脂黏土（3l）+ 壓克力顏料（白色、土黃色極少量）
※ 以上食材配方分量為貓咪年糕、年糕塊共用。

1 另取琉璃樹脂土（5l），鋪平約湯碗一平當作底座。

2 身體：依食材配方揉勻年糕黏土後，取土量 2l+H，搓 4cm 長的胖水滴，如圖示微壓扁黏於碗內，作為身體。

3 兩指模仿筷子，夾住黏土上端並輕拉，製造出凹槽。

4 在黏土前端以手指捏出年糕溢出的感覺。

5 做好的筷子薄塗白膠，如圖示黏上並壓緊，使筷子陷入黏土內。

6 頭部：取年糕黏土土量 2l 做貓咪頭。搓 2.5cm 長的胖水滴，前後以手指壓出凹槽，作為頭部。

7 將前頭抵住碗的邊緣壓入，調整臉的形狀。

8 使用開眼刀，壓出嘴的形狀。

9 手、腳：取年糕黏土土量 E，搓 2cm 長的水滴，以白棒輕壓出手掌凹槽，前端再以黏土刀壓出貓掌。共製作 2 個，當作手。取年糕黏土土量 D，搓 1.3cm 長的水滴，以黏土刀壓出凹痕。共製作 2 個，當作腳。

身體

頭部

手 ×2
腳 ×2

10 耳朵：取年糕黏土土量 D，搓 1cm 長的胖水滴，以黏土刀壓出凹槽再剪平底部。共製作 2 個，當作耳朵。

11 將 2 隻手黏於臉旁、2 隻腳黏於身體兩側、2 隻耳朵黏於頭頂兩側。再取年糕黏土土量 D，搓成長條黏在雙腳間，當作尾巴。

12 年糕塊：取年糕黏土土量 H+G，以尺壓出長 2× 寬 1.3cm 長方體，再利用手指捏出直角，靜置約 30 分鐘。

13 切出十字刻痕，刻痕盡量不規則，再將黏土如圖示外翻。

14 取未染色 GRACE 樹脂黏土土量 F+E，搓胖水滴塞入年糕中心，將外翻黏土貼回。

耳朵 ×2

尾巴

年糕塊

\Step**3**/

製作配料

1 貓掌湯圓：依食材配方取主體土揉圓後以尺壓扁，再取貓肉球黏土，如圖示製作肉球形狀，黏在湯圓主體上。

2 紅豆：依食材配方揉勻紅豆黏土後，取土量 C 搓長約 1cm，壓凹成微笑狀。共製作約 20 粒備用。

3 將少量紅豆黏土塞入白棒圓頭後，輕輕旋轉取下，製作紅豆殼。

食材配方	
貓掌湯圓 · 主體	GRACE 樹脂黏土（G）
貓掌湯圓 · 貓肉球	GRACE 樹脂黏土（C）＋壓克力顏料（亮紅色微量）
紅豆	GRACE 樹脂黏土（H+G）＋色土（咖啡色土 G）

湯圓主體　加上貓肉球

紅豆

Step 4

年糕加工 & 上色

1. 調製液態黏土：取 GRACE 樹脂黏土 土量 G 撕小塊，按比例混合白膠及 水，再加入土黃色壓克力顏料染色。 Tips／液態黏土比例—GRACE 樹脂黏 土：白膠：水＝ 1：1：0.3。

2. 塗抹於年糕塊四角接縫處。

3. 塗抹於貓咪年糕局部，製造因燒烤而 膨起之部位。

4. 乾燥後將年糕塊上色。在塗抹液態黏 土處，以粉撲拍上第一層薄薄的土黃 色。

5. 第二層加入赭色混合，拍於局部。第 三層再加入深褐色將顏料混合加深， 拍於局部，作為微焦感的點綴。

6. 貓咪年糕上色步驟同年糕塊。細微部 分可改以棉花棒輕拍上色。

第一層上色

第二層上色　第三層上色

紅豆湯

Step 5

製作紅豆湯、 盛裝修飾

1. 紅豆湯：依 AB 膠比例標示混合，再 加入深褐色顏料攪拌調色。 Tips／壓克力顏料無法完全混勻也沒關 係，可製造出紅豆湯懸浮微粒的質感。

2. 將步驟 1 倒入碗內約 8 分滿，放入 紅豆、貓掌湯圓等配料。擺好後再斟 酌是否補加液體。

3. 工具沾黑色壓克力顏料，繪製眼睛、 鼻子及觸鬚。

4. 使用色粉，在眼下薄塗腮紅。

5. 年糕塊放在貓咪盤上，再取一塊紅豆 黏土 E，黏於年糕塊旁，使用工具以 旋轉方式製作紅豆泥質感。

貓咪盤紙型

※ 盤子尺寸：

長 5cm，寬 3cm，側高 0.5cm

倉鼠章魚燒

19

美味筆記。

酥脆外衣包裹著柔軟內餡，
這個迷你倉鼠章魚燒，
每一口都帶出濃郁的美味，
令人回味無窮。

| Real size | 每顆約 3cm |

準備材料

· **黏土：**琉璃樹脂黏土、HEARTY SOFT 輕量黏土、奶油土、GRACE 樹脂色土（黑色）
· **壓克力顏料：**土黃色、赭色、深褐色、亮紅色、紫色、白色
· **其他：**透明仿真果醬、草粉、粉色色粉

製作章魚燒主體

食材配方

章魚燒主體
輕量黏土（3l）＋琉璃樹脂黏土（2l）
＋壓克力顏料（土黃色）

1 依食材配方揉勻主體黏土後取土量
 2l+H、揉成不工整的球型。另取兩張鋁
 箔紙，揉皺後攤開。

2 黏土球夾在鋁箔紙內搓揉，製造粗糙紋
 路。

3 取小塊鋁箔紙捏尖，隨意地往上挑黏土。

4 以刷子拍打挑起處，製造一些小突起。

5 鋁箔紙捏成刀片狀，於球體上按壓，使
 表面不要太圓潤，有凹凸不平的紋路。

6 依步驟 1 至 5 再製作一顆章魚燒主體，
 並以剪刀剪出倉鼠耳朵與尾巴。

7 白棒在正前方中偏下的位置壓凹，作為
 嘴巴。

8 嘴巴上方壓一條線，再以圓頭牙籤壓出
 眼睛凹槽。

9 步驟 5 章魚燒插入圓頭牙籤後，將兩顆
 章魚燒晾乾備用。

\Step 2/

製作章魚腳、
柴魚片

食材配方

章魚腳 · 主體
琉璃樹脂黏土（E）
柴魚片 · 淺色
琉璃樹脂黏土（G）+壓克力顏料（土
黃色少量）
柴魚片 · 深色
琉璃樹脂黏土（F）+壓克力顏料（土
黃色 · 赭色各少量）

1　章魚腳：取章魚腳黏土搓長 1.5cm 的水
　　滴，凹彎插在牙籤上晾乾。

2　混合亮紅色、紫色壓克力顏料，以粉撲
　　輕輕拍打上色，製造出粉霧感。

3　黏上 6 顆未染色的微量樹脂土球，牙籤
　　插入中心慢慢外擴，做出圓洞。

4　柴魚片：依食材配方揉勻深、淺色柴魚
　　片黏土，搓成長度一致的長條。

5　兩者重疊後撕扯 5-6 次，製作混色效果。

6　在資料夾夾層內塗嬰兒油，夾入步驟 5。
　　將黏土擀薄至可透光的程度後，攤開資
　　料夾晾乾黏土。

7　乾燥即可輕輕撥下。

8　將黏土薄片撕成小塊。

9　以棉花棒或粉撲，沾取深褐色壓克力顏
　　料，拍打在柴魚片邊緣。

章魚腳

柴魚片

\Step**3**/

上色、組裝

食材配方

章魚燒・手腳
琉璃樹脂黏土（E）+壓克力顏料（白
色適量・土黃色微量・亮紅色極微量）
醬油
透明仿真果醬+壓克力顏料（赭色・
深褐色）
美乃滋
奶油土混合白膠（比例約 2：1）+
壓克力顏料（土黃色少量）

1 將插入圓頭牙籤的單顆章魚燒以粉撲沾
取土黃色壓克力輕拍上色。

2 加入一點赭色壓克力，慢慢疊加較深的
燒烤色。兩顆章魚燒上色步驟相同。

3 章魚燒・手腳：依食材配方揉勻章魚燒
手腳黏土，取手 B、腳 C 的土量，分別
搓水滴後輕壓扁。再以工具壓出腳趾。

4 取黑色色土搓橢圓、壓扁，製作眼睛＆
鼻子，再將手腳、章魚腳沾白膠黏上。

5 醬油：依食材配方調好醬油，厚塗在倉
鼠章魚燒上方。

6 使醬油從兩耳之間向下延伸，製作三線
鼠的花紋。

7 美乃滋：擠上依食材配方調好的仿真美
乃滋。
Tips／需在醬油還沒乾燥前擠上。

8 在手中搓揉柴魚片，至呈現捲曲狀後，
撒在章魚燒上方，並灑上仿真海苔粉。
Tips／另一顆圓球章魚燒同樣依步驟 **6** 至
8 完成組裝。

9 使用色粉，在眼下薄塗腮紅。

章魚燒・手腳

醬油

美奶滋

Real size 5 x 1.5 x 4cm

Hand made

熊熊蜂蜜蛋糕捲

20

美味筆記。

綿密蛋糕捲裹著蜂蜜香甜，
頂端小熊與鮮果歡樂駐足，
每一口都是溫柔的甜蜜擁抱。

準備材料 ···

· **黏土**：HEARTY SOFT 輕量黏土、琉璃樹脂黏土、GRACE 樹脂黏土、SUKERUKUN 透明黏土、MODENA 樹脂黏土、GRACE 樹脂色土（紅色·藍色·綠色·咖啡色）

· **壓克力顏料**：土黃色、赭色、黑色

· **TAMIYA 油色模型漆**：紅色（X-27）

· **其他**：白色油畫顏料、橘色仿真果醬、粉撲

106

Step 1

製作裝飾配件

食材配方

杏仁角 MODENA 樹脂黏土（F）
藍莓　　色土（藍色 E · 紅色 C）
紅漿果
透明土（D）+ 油性模型漆（紅色 1
滴）
薄荷葉
GRACE 樹脂黏土（C）+ 色土（綠
色 1/10A）

1　杏仁角：依食材配方揉勻杏仁角黏土後，
　　搓長 2cm、壓扁至寬 1.3cm，再以工具
　　壓出線條。
　　Tips／壓線可密集且重疊。

2　乾燥後，粉撲沾取土黃色壓克力顏料輕
　　拍上色，再沾取赭色輕拍局部點綴。

3　切下小碎粒備用。

4　藍莓：依食材配方揉勻藍莓黏土後，搓
　　圓再以白棒壓洞。

5　以牙籤在洞口邊緣往上挑出 5-6 個小刺。

6　乾燥後，手指沾取白色油畫顏料塗抹在
　　藍莓上方，製作出白霜的效果。

7　紅漿果：依食材配方揉勻紅漿果黏土後，
　　搓圓並插上牙籤，以細針在中心戳一個
　　洞，再從洞的邊緣往上挑出 5-6 個小刺。

8　乾燥後，放入紅色模型漆瓶中上色，待
　　漆面乾燥後取下。

9　薄荷葉：依食材配方揉勻薄荷葉黏土後，
　　搓水滴狀並壓扁。

10　以鋁箔紙團輕拍表面，產生紋路。

11　以工具壓葉脈，葉子邊緣拉出鋸齒狀。

12　將葉片胖端微聚集捏尖，前端凹彎呈現
　　弧度。

\Step 2/

製作蛋糕捲

蛋糕體

白奶油

食材配方

蛋糕體
輕量黏土（3l）＋琉璃樹脂黏土（1）
＋壓克力顏料（土黃色）
白奶油
輕量黏土（2l）＋琉璃樹脂黏土（1）

1 依食材配方揉勻蛋糕體黏土後，搓長
9cm、壓扁至寬 2.5cm。揉勻的白奶油
黏土則搓長 7cm、壓扁至寬 2cm。

2 蛋糕體裁切成 9x2cm 長方形。白奶油裁
切成 7x1.5cm 長方形。

3 蛋糕體四周刷上赭色壓克力顏料。

4 白奶油與蛋糕體相疊，將蛋糕體一端的
黏土輕壓扁。

5 將蛋糕體慢慢捲起，壓扁那端為收口處。

6 以手指將收口處黏土推開、順平整。

7 以尺平壓蛋糕捲，使表面平整。

8 以濕紙巾擦拭外溢的顏料。

9 以刷子大力拍打出正面及側邊的紋路。

10 塞入切碎的杏仁角，並以牙籤輕刮奶油
黏土，局部覆蓋杏仁角。靜置 5-10 分鐘
待表面微乾，再翻面製作另一面。

11 縫隙處填入仿真果醬。

壓扁此端

Step 3
裝飾上熊熊奶油

食材配方

熊熊奶油
GRACE 樹脂黏土（I）+ 色土（咖啡色 D）

1 依食材配方揉勻熊熊奶油黏土後，取土量 H+G，搓 3.5cm 長的水滴。

2 壓扁覆蓋於蛋糕捲上，邊緣以手指輕推，製作不規則波浪狀。

3 取土量 C，搓圓壓扁後，以白棒壓凹中心、剪掉下緣，作為耳朵。共製作 2 個。

4 黏上耳朵。再取土量 B，搓水滴狀，作為手腳黏上。

5 以白膠黏上各配件後，在頭頂擠仿真果醬，撒上杏仁粒做裝飾。

6 以黑色壓克力顏料畫上眼睛＆鼻子。

老奶奶檸檬塔

收納盒

美味筆記。

醒目的檸檬黃，搭配層層餅皮，藏匿於此的不僅是檸檬的清新，更有屬於自己的小祕密。

21

Real size　6 x 6 x 4 cm

準備材料

- 黏土：MODENA 樹脂黏土、輕量黏土、液態琉璃土
- 壓克力顏料：黃色、土黃色、紅棕色、深棕色
- 其他：深綠色油彩顏料、刨刀、化妝棉、亮光漆、直徑 6cm 圓形餅乾切模、直徑 6cm 高 4.3cm 圓形分裝盒、寬 0.6cm 的細緞帶

Step **1**

製作塔皮

食材配方

塔皮
輕量黏土（10l）＋壓克力顏料（土黃色）

1　依食材配方揉勻塔皮黏土。

2　取 4l 土量搓圓壓扁，再以擀泥棒擀成 1根冰棒棍厚的薄片。

3　以牙刷在薄片上拍出紋路。

4　取 6cm 餅乾壓模，壓出 2 塊圓片。

5　將分裝盒身底部塗上白膠。

6　黏貼一片步驟 **4** 的圓形薄片。

7　以牙籤在薄片上不規則地戳出排氣孔。

8　將分裝盒上蓋同樣塗上白膠，黏貼步驟 **4** 做出來的第二塊圓形薄片。

9　將剩餘的塔皮黏土搓成 12cm 長條。

1 根冰棒棍

12cm

10 壓扁後，以擀泥棒擀成長 25cm 寬 5cm，
1 根冰棒棍厚度的薄片。

11 先切成長 19cm 寬 4.3cm 的長方形，再
分切出寬 2cm、寬 2.3cm 的 2 條薄片。

12 以牙刷在兩薄片上拍出紋路。

13 將步驟 **7** 完成的分裝盒側身塗上白膠，
黏貼長 19cm 寬 2.3cm 的薄長條，多的
剪掉

14 長 19cm 寬 2cm 的薄長條一邊對齊分裝
盒上蓋邊緣後貼在側身，同樣多的剪掉。

15 以手指沾水，來回塗抹在塔皮各接合處，
修飾淡化接合痕跡。

Step 2

塔皮上色

1 透明資料夾上擠少許壓克力顏料（土黃色、紅棕色、深棕色），並準備好一張濕紙巾與一塊化妝棉。
 Tips／若想做出更精緻的疊色，可以再加入熟褐色。

2 第一層上色：以化妝棉沾取少量的土黃色壓克力顏色，拍打在資料夾上讓顏色均勻。再輕拍濕紙巾幾下，帶去多餘的顏料。

3 從盒子底部開始，由中心點往外緣輕拍上基底色。

4 將基底色拍滿整個塔皮範圍，包含上蓋內緣裡。

5 第二層上色：沾取少量的紅棕色，重複步驟 **3-4** 進行疊色。

6 輕拍局部漸漸加深顏色，底部接合處邊緣可稍微加重力道使顏色變得更深。

7 同上步驟，上蓋同樣採局部與重點式的上色法，加強上蓋的圓周範圍。

8 第三層上色：接著沾取微量的深棕色，開始疊色。

9 點綴式地拍在塔皮盒底的接合處、上蓋緣周邊緣，做出烘烤的焦碳感。

第一層上色
第二層上色
第三層上色

Step 3

繫上緞帶

1 剪 2 條 22cm 細緞帶。

2 其中一條緞帶打蝴蝶結備用，剪掉多出的部分。

3 另一條以牙籤沾白膠塗抹整段 0.3cm 處，黏貼在上蓋＆盒身的中間遮蓋縫隙，剪掉多出的部分。

4 蝴蝶結沾白膠黏貼在盒身緞帶的交接縫處。

填入檸檬餡

食材配方

檸檬屑、檸檬皮絲
樹脂黏土（2l）＋油彩顏料（深綠色）
檸檬餡
液態琉璃土（3l）＋壓克力顏料（黃色少許）

1　依食材配方揉勻檸檬皮絲、檸檬屑黏土。

2　搓成柱狀，放置一旁等待完全乾燥。

3　檸檬屑：將乾燥後的黏土一端在刨刀上來回刮削，做出大量的檸檬屑備用。

4　檸檬皮絲：改以刀片在黏土的另一端與側身切刮出一片片的細薄條狀，做檸檬皮絲備用。

5　檸檬餡：依食材配方攪勻檸檬餡。
　　Tips／攪拌過程儘量輕柔，避免產生過多的氣泡。

6　將完成染色的檸檬餡內加入步驟 **3** 做好的大量檸檬屑。

7　依步驟 **5** 的方式繼續攪勻。

8　將步驟 **7** 倒入做好的上蓋塔皮內。

9　利用勺型黏土工具的背面慢慢地滑推，使檸檬餡鋪滿整個蓋子。

10　將步驟 **4** 的檸檬皮絲以手指搓揉成不規則的形狀。

11　以鑷子夾放在檸檬餡的中間點綴。

12　靜置乾燥後，在內餡表面刷上透明亮光漆增亮內餡。

奶奶檸檬塔
收納盒完成！

檸檬屑

檸檬皮絲

檸檬餡

Hand made

22

草莓舒芙蕾削筆器

美味筆記。

舒芙蕾如雲朵般柔軟，
草莓的酸甜與其結合，
彷彿夏季午後的一絲清新，
讓人感到無比幸福開心。

 6.5 x 6.5 x 8.5 cm

準備材料 ‥‥‥‥‥‥‥‥

- **黏土**：MODENA 樹脂黏土、輕量黏土、液態琉璃土
- **壓克力顏料**：紅色、黃色、土黃色、紅棕色、深棕色、熟褐色
- **其他**：深綠色油彩顏料、化妝棉、亮光漆、直徑 4cm 圓形餅乾切模、巧克力模具、削筆器、薄荷葉葉模、
 爽身粉、篩網

\Step**1**/

製作舒芙蕾

食材配方

舒芙蕾
輕量黏土（32l）+ 壓克力顏料（土黃色）

1 依食材配方揉勻舒芙蕾黏土。

2 製作第一層。取土量 12l，搓圓壓扁成直徑 6.5cm 厚 1.5cm 的扁圓。

3 取直徑 4cm 餅乾切模，在表面輕壓出痕跡。

4 以勺型黏土工具在圓形壓痕內挖出多餘的土，做出一個微凹的圓槽。

5 在削筆器底部塗白膠。

6 將步驟 **4** 黏貼至削筆器底部。

7 以牙刷輕拍整體，做出紋路。

8 取刀型黏土工具在側身輕壓一圈摺痕線條。

9 以牙籤不規則地在表面戳出仿真的氣孔。

10 製作第二層。取土量 10l，同步驟 **2** 製作直徑 6.5cm 厚 1.5cm 的扁圓後，取細棒型黏土工具在中央戳一小孔。

挖出微凹的圓槽

11 將孔擴大方便穿過手指，以手指塑型成甜甜圈的模樣。

12 塑型至孔洞直徑達 4cm，以便套入削筆器罐身。

13 在削筆器罐身上塗滿一圈白膠。

14 將步驟 **13** 完成的黏土圈套進削筆器罐身中，並重複步驟 **7-9**。

15 製作第三層。重複步驟 **10-14** 後翻回正面，以手掌輕壓最上層的一側邊，作出微微傾斜的狀態，放置一旁待乾。

食材配方

巧克力片 樹脂黏土 (1G)+ 壓克力顏料（熟褐色大量）

\ Step **2** /

製作巧克力片

1 依巧克力片食材配方，揉勻成黑巧克力色。

2 巧克力模具抹上少許脫模油，將黑巧克力色土按壓至模具中，塑型後取出。

3 以化妝棉沾取少量土黃色壓克力顏料，輕拍巧克力表面備用。
Tips／若拍上金色壓克力顏料，會更擬真漂亮。

\Step3/

舒芙蕾上色、灑糖粉

1 第一層上色：依作品 21 塔皮上色步驟 **1-2** 準備顏料。以化妝棉在第一層舒芙蕾表面，由中心點開始向外緣擴散至全部，輕拍上土黃色。

2 底部的上色方式亦同。

3 第二層上色：沾取少量的紅棕色，重複步驟 **1-2** 進行疊色。

4 第二層是以局部式疊色的方法上色，不像第一層全部帶滿。

5 疊色的手力要比第一層上色再更輕一些，呈現如圖示的深淺色。

6 第三層上色：再沾取微量的深棕色，同樣重複步驟 **1-2** 進行疊色。

7 第三層採點綴式的上色法，以表現出如圖示般烘烤時產生的焦炭質感。

8 以平筆沾取土黃色壓克顏料，在資料上反覆刷勻，並在濕紙巾上輕刷幾下帶走多餘的顏色。

9 將沾色的平筆順著各層舒芙蕾中間接著處，輕輕地刷過一圈。

10 再將平筆沾取微量的紅棕色壓克力顏料，重複步驟 **9**，再上一圈較深的疊色。

11 取平頭筆沾取適量的亮光漆，在第一層舒芙蕾的表面薄刷一層。

12 亮光漆未乾前，取篩網倒入爽身粉，在舒芙蕾上方輕拍、灑上擬真糖粉。

第一層上色

第二層上色

第三層上色

製作草莓

食材配方

草莓 樹脂黏土（2I）

1　依食材配方將黏土搓成胖水滴狀。

2　牙籤尖端以剪刀斜剪 45 度斜角後，在胖水滴上斜按壓出一圈草莓籽。

3　在胖端以白棒由內往外壓出五條線，做出拔掉蒂頭的模樣，戳入牙籤後放在海綿上晾乾。

4　透明資料夾上擠上少許壓克力顏料（紅色、黃色、紅棕色），並準備好一張濕紙巾與一塊化妝棉。

5　第一層上色：化妝棉沾取少量的黃色，拍打在資料夾上讓顏色均勻沾上化妝棉後，輕拍濕紙巾幾下，帶去多餘的顏料。

6　從草莓尖端往尾端輕拍，近尾部底端要留白不要上到顏色。

7　再以原化妝棉沾取少量的紅色，在資料夾上拍勻成橘紅色。

8　第二層上色：同樣從尖端往尾端輕拍，在總體的 4/5 部分疊色，尾部底端留白。

9　原化妝棉再沾取大量的紅色，在資料夾上拍勻成正紅色。

10　第三層上色：同樣從尖端往尾端輕拍，這次在總體的 3/5 疊色。

11　第四層上色：化妝棉再沾取少量的紅棕色，在資料夾上拍勻成暗紅色後，將總體 2/5 疊色再次加深。

12　靜置乾燥後，刷上亮光漆待乾，作出草莓的光澤度。

第一層上色

第二層上色

第三層上色　第四層上色

\Step**5**/

製作薄荷葉

食材配方

薄荷葉 樹脂黏土（1G）＋油彩顏料（綠色）

1 依食材配方揉勻薄荷葉黏土。

2 在薄荷葉模內滴入脫模油。

3 將染好色的黏土，分成 2 球 1F 的土量，分次塞壓入葉形模具中壓出紋路。

4 從模具中取出黏土，以食指＆大拇指塑型出葉緣的動態。共製作 2 片。

5 將 2 片葉子以對稱的方式沾白膠黏在一起備用。

\Step**6**/

裝飾舒芙蕾

1 取液態琉璃土 2I，混入微量的紅色壓克力顏料。

2 以勺型黏土工具緩慢地進行攪拌，避免空氣攪入黏土裡。

3 將混色好的液態黏土挖出適當的分量，放在舒芙蕾本體上當作仿真奶霜。

4 將做好的草莓、薄荷葉、巧克力片沾白膠，裝飾放置在仿真奶霜上。

草莓舒芙蕾
削筆器完成！

Hand made

蒙布朗牙籤罐

美味筆記。

柔軟奶油與甜栗子細膩交織，
蒙布朗偽裝成牙籤罐，
攜帶著溫馨與驚喜，
變身令人會心一笑的可愛作品。

Real size 6.5 x 6.5 x 10.5cm

準備材料 ••

・黏土：樹脂黏土（素材色）、輕量黏土（白色）、奶油土
・壓克力顏料：土黃色、紅棕色、深棕色
・其他：化妝棉、針管、蛋塔模具、牙籤罐、仿真花生碎

\Step**1**/

製作杏仁

食材配方

杏仁 樹脂黏土（1G）

1 依食材配方取樹脂黏土 1G 量，在手心搓成胖水滴。

2 將胖水滴移至透明資料夾上，以手指壓塑成底部平整的剖半水滴狀。

3 以工具由胖端往尖端等寬地壓出 4 條線，尖端往胖端也等寬地壓出 3 條線。

4 透明資料夾上擠上少許壓克力顏料（紅棕色、深棕色），並準備好一張濕紙巾與一塊化妝棉。

5 化妝棉沾取少量的紅棕色，拍打在資料夾上讓顏色均勻後，輕拍濕紙巾幾下，帶去多餘的顏料。

6 第一層上色：將顏色均勻地拍在整顆杏仁上。
Tips／杏仁可戳入牙籤，以便手持 & 上色。

7 第二層上色：化妝棉沾取少量的深棕色，重複步驟 **5-6** 進行疊色。

8 整顆杏仁再一次均勻地拍色。
Tips／局部部位可以加重手力，稍微作出漸層色。

第一層上色

第二層上色

製作塔皮

食材配方

塔皮
輕量黏土（9l）＋壓克力顏料（土黃色）

1. 依食材配方揉勻塔皮黏土。

2. 蛋塔模具倒入脫模油，塗抹整體。

3. 取 5l 土量，揉圓後壓平成 1 根冰棒棍的扁圓片。

4. 將圓片放進蛋塔模內取型，多出的邊可以反摺回模具內。

5. 將牙籤罐瓶蓋放入塔模中，比對位置。

6. 取 3l 土量，搓成 15cm 的長條。

7. 將瓶蓋底部與側邊塗滿白膠，以步驟 **6** 長條土圍瓶蓋一圈。

8. 將步驟 **7** 放進塔模裡，並將縫隙塞好塞滿，開始壓合塑型。

9. 塑型出微膨感，像一座沒有山頂的小山。

10. 手指沾水反覆塗抹接合處，直到縫隙間黏合的痕跡淡化。

11. 用剩餘的黏土，將塑型好的塔皮自模具中黏出脫模。

12. 以牙刷在整個塔皮表面輕輕拍打，做出紋路。
 Tips／將蓋子鎖在罐子上比較好操作。

塔皮上色

1 透明資料夾上擠壓克力顏料（土黃色、紅棕色、深棕色），並準備好一張濕紙巾與一塊化妝棉。

2 化妝棉沾取少量的土黃色，拍打在資料夾上讓顏色均勻後，輕拍濕紙巾幾下，帶去多餘的顏料。

3 第一層上色：從塔底部開始，由中心點往外輕拍基底色，拍滿整個塔皮範圍。
Tips／皺褶內凹處可微留白。

4 第二層上色：化妝棉沾取少量的紅棕色，重複步驟 **2-3** 進行疊色。

5 漸漸加深塔皮的顏色，越接近塔模邊緣顏色需要更重。

6 第三層上色：再沾取微量的深棕色，重複步驟 **2-3** 進行疊色。

7 完成。

第一層上色

第二層上色

第三層上色

加上栗子奶霜

食材配方

栗子奶霜
輕量黏土（10l）+ 壓克力顏料（土黃色‧深棕色各少許）

1. 依食材配方揉勻栗子奶霜黏土。

2. 取針管將活塞處取出，並在針管內滴入脫模油潤滑內部。

3. 取適量的栗子奶霜黏土搓成長條形，塞入針管內。

4. 擠壓出細長的黏土線。

5. 在牙籤罐身一小區塊先塗抹白膠。

6. 將步驟 **4** 的黏土線對凹摺成一段一段，黏貼在罐身上。
 Tips／可以預先做出數條再進行區塊黏貼，以防白膠變乾。

7. 土條之間一定要緊密黏合到看不到透明的罐身。

8. 若土條不夠長，可如圖示摺小段黏貼接合。

9. 將罐身分數次塗抹白膠，並貼完土條。
 Tips／罐身鎖上蓋子比較好操作。

10. 在黏貼好土條的罐底擠上奶油土。

11. 將仿真花生碎以鑷子點綴在奶油土上裝飾，當作栗子顆粒。

12. 裝飾上做好的杏仁。

蒙布朗牙籤罐
作品完成！

24

Hand made

巧克力慕斯蛋糕塔

美味筆記。

綿密的巧克力搭配鮮奶油的柔滑，

頂端一粒堅果點綴，

每一口都透露著豐富深邃的好滋味。

Real size

3.7 x 3.7 x 3.5cm

準備材料 ••

· **黏土**：鑽石土、MODENA 樹脂黏土、COSMOS 樹脂黏土、GRACE 樹脂色土（黑咖啡色）、輕量黏土

· **壓克力顏料**：紅咖啡色、白色、黑咖啡色

· **其他**：AB 膠強力接著劑、油畫紙、粉撲海綿、金箔、4cm 圓形切模

製作焦糖塔皮

食材配方

焦糖塔皮 COSMOS 樹脂黏土（I+H）+ 壓克力顏料（紅咖啡色）

1 依食材配方揉勻焦糖塔皮黏土。
 Tips／以拉摺的方式混和。

2 揉成焦糖色後，搓圓球。

3 壓扁至直徑 4.2cm 圓片。

4 在圓切模內側抹嬰兒油。

5 以切模由上至下壓，切出直徑 4cm 的圓片。

6 脫模後，側面以刷子拍出明顯的紋路，靜置乾燥。

食材配方

白色巧克力片 MODENA 樹脂黏土（I 少一點 +H）+ 壓克力顏料（白色・黑咖啡色）

製作白色巧克力片

1 依食材配方，將樹脂土先加入白色壓克力顏料揉勻。

2 再加入黑咖啡色壓克力顏料。

3 以拉摺的方式，混合出如大理石紋的不均勻混色。

4 搓圓球。

5 以壓板自上方壓扁。
 Tips／黏土如果會沾黏，壓板可先抹上嬰兒油。

6 壓成直徑 4.2cm 圓片，靜置乾燥。

\Step**3**/

製作巧克力
淋醬慕斯

食材配方

慕斯基底 輕量黏土（I+H）＋壓克力顏料（黑咖啡色）

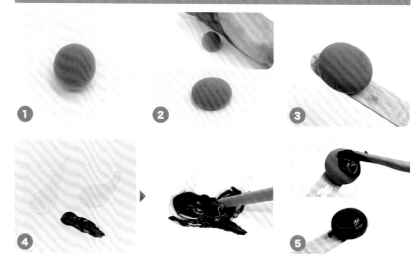

1　依食材配方揉勻慕斯基底黏土，混合成焦糖色，搓成圓球狀。

2　搓圓球後，以手輕輕壓扁至直徑3cm。

3　放一小時至微乾後，黏在冰棒棍上。

4　AB 膠各擠出 5 圓硬幣大小，再與黑咖啡色壓克力顏料（如圖示的量）混合均勻。

5　用任意工具抹在慕斯基底上，以畫圓的方式慢慢延展至覆蓋整體。靜置 1 小時乾燥。

食材配方

杏仁　　　MODENA 輕量黏土（E）＋壓克力顏料（土黃色）
葉子巧克力　色土（黑咖啡色 F）

杏仁

葉子巧克力

\Step**4**/

製作杏仁、
葉子巧克力

1　杏仁：依食材配方揉勻杏仁黏土後，搓圓球。

2　再搓成 1.4cm 長的水滴。

3　以工具在杏仁表面邊敲邊畫出不均勻的線條紋路。
Tips／線條可有長有短更自然。

4　葉子巧克力：依食材配方將葉子巧克力黏土搓圓球。

5　再搓成長 1.7cm 的水滴。

6　直尺抹上嬰兒油，將步驟 **5** 壓扁至厚 1mm。

7　以刀片先在中間切一道切口，再推空隙。

8　貼放在黏土計量器背後圓球上，靜置乾燥，形成圓弧狀。

上色

1 焦糖塔皮上色：在油畫紙上擠出紅咖啡色、黑咖啡色壓克力顏料。

2 取粉撲海綿沾溼紙巾再沾紅咖啡色。

3 先在紙上拍淡，再大面積拍打上塔皮表面。

4 混和紅咖啡色、黑咖啡色，同樣在紙上拍淡。

5 再局部拍打至塔皮上。

6 杏仁上色：粉撲海綿沾溼紙巾再沾紅咖啡色。

7 大面積拍打上杏仁表面。。

8 沾黑咖啡色，局部拍打至杏仁上。

焦糖塔皮上色

杏仁上色

裝飾組合

1 由下至上，層疊焦糖塔皮、白色巧克力片，並以白膠黏貼固定。

2 繼續黏上巧克力淋醬慕斯。

3 刻意擺歪歪地黏上杏仁。

4 將葉子巧克力黏在杏仁旁邊。

5 取一些金箔，以鑷子推撕成小片狀。

6 金箔沾白膠一點一點地黏在淋醬上。葉子上也可以黏一點。

國家圖書館出版品預行編目(CIP)資料

黏土的視覺系手作：美味鹹食甜點20+ / 台灣黏土創作
推廣協會著. -- 初版. -- 新北市：Elegant-Boutique新
手作出版：悅智文化事業有限公司發行, 2024.03
　　面；　公分. -- (玩.土趣；3)
ISBN 978-626-98203-1-3(平裝)

1.CST: 泥工遊玩 2.CST: 黏土

999.6　　　　　　　　　　　　113002500

Hand made

😊 玩・土趣 03

黏土的視覺系手作
美味鹹食甜點20+

作　　　者／台灣黏土創作推廣協會
發 行 人／詹慶和
執行編輯／陳姿伶
編　　　輯／劉蕙寧・黃璟安・詹凱雲
封面設計／韓欣恬
執行美編／周盈汝・陳麗娜・韓欣恬
出 版 者／Elegant-Boutique新手作
發 行 者／悅智文化事業有限公司 郵政劃撥帳號／19452608
戶　　　名／悅智文化事業有限公司
地　　　址／220新北市板橋區板新路206號3樓
網　　　址／www.elegantbooks.com.tw
電子郵件／elegant.books@msa.hinet.net
電　　　話／(02)8952-4078
傳　　　真／(02)8952-4084

2024年3月初版一刷　定價420元

經銷／易可數位行銷股份有限公司
地址／新北市新店區寶橋路235巷6弄3號5樓
電話／(02)8911-0825
傳真／(02)8911-0801

永久
保存版

用黏土做大人小孩都愛的經典麵包 20 味！

麵包是生活點滴中親切又熟悉的陪伴。

為了不忘記憶中樸實無華的古早味，

試著運用黏土與簡易的材料，

透過有溫度的雙手，

捏製留存那沒有過多華麗裝飾的經典麵包吧！

POINT

1 揉製黏土麵團
2 製作造型＆配料
3 美味關鍵：上色！

全作法超詳細照片示範＆文字解說
簡單、易作、不失敗，
一定能作出你喜愛的小小黏土麵包們！

MARUGO 黏土舖的小小麵包模型書
永久留存20款手揉溫度的古早味麵包
丸子（MARUGO）◎著
平裝／112 頁／21×26cm
彩色／定價 380 元